高校建筑学与艺术设计专业设计基础系列教程

PLANE COMPOSITION

天津大学 叶 武 编著

中国建筑工业出版社

图书在版编目(CIP)数据

平面构成／叶武编著．—北京：中国建筑工业出版社，2013.5
高校建筑学与艺术设计专业设计基础系列教程
ISBN 978-7-112-15474-6

Ⅰ.①平… Ⅱ.①叶… Ⅲ.①平面构成（艺术）Ⅳ.①J061

中国版本图书馆CIP数据核字（2013）第114629号

责任编辑：陈　桦　杨　琪
责任校对：姜小莲　陈晶晶

本书附课件素材，
可以从www.cabp.com.cn/td/cabp20715.rar下载。

高校建筑学与艺术设计专业设计基础系列教程
平面构成
天津大学　叶　武　编著
*
中国建筑工业出版社出版、发行（北京西郊百万庄）
各地新华书店、建筑书店经销
北京方舟正佳图文设计有限公司制版
北京方嘉彩色印刷有限责任公司印刷
*
开本：880×1230毫米　1/16　印张：6　字数：190千字
2014年6月第一版　2014年6月第一次印刷
定价：**40.00**元（附网络下载）
ISBN 978-7-112-15474-6
　　　（24084）

版权所有　翻印必究
如有印装质量问题，可寄本社退换
(邮政编码 100037)

前言 PREFACE

平面构成课程体系以各造型领域共性的重要基础性问题为研究和教学的中心内容，因此构成课程的理论和方法对一切艺术造型领域都有基础和本质的意义。本书具体详实地讲解形态、色彩、质感、构图、表现力和美感等平面构成的基本造型元素与情感特征，以全面、创新的视角阐述平面构成的创造规律。该课程从基本造型规律和视觉认知规律出发，学习构成视觉语言和造型艺术的共性规律所涉及的诸要素，同时本书通过对平面构成作品以及设计案例的剖析，说明如何按照视觉语言的规律对各种视觉要素进行组织、构架。目的是培养学生的设计创造力、审美力、艺术表现力和基本造型能力，为专业的设计构思提供方法和途径。本书采用了大量天津大学建筑学院平面构成课程优秀作业为例。

平面构成主要是指在平面的构图中运用基本形态点、线、面和律动，组成结构严谨富有极强抽象性和形象感的作品，本书尤其注重对综合运用知识的剖析，包括平面构成的基本造型元素，其情感特征、组织形式与美学原理，以及平面构成在建筑设计及其他艺术设计中的应用等内容。

本书可用于高等院校建筑学与艺术设计专业设计基础教学用书，适用于建筑学、环境艺术、城乡规划、风景园林、室内设计、工业产品设计、平面设计等专业的本科、职业院校的设计教学，也可作为一般建筑、艺术设计专业人员、美术爱好者自学、艺术专业考前辅导培训所用。

由于时间仓促，编者水平有限，书中难免存在欠妥和纰漏之处，恳请读者和同行不吝指正。

本书在撰写过程中，得到天津大学建筑学院诸位教师的全力支持，同时选用了天津大学建筑学院老师、同学们的构成课程设计作品，书中有些图片无法一一注明作者，在此一并表示衷心感谢！

叶 武

目录 CONTENTS

第1章 绪论..........06
　1.1 平面构成概述..........08
　1.2 二维形态类型..........10
　1.3 平面构成创作思路..........14

第2章 平面构成的基本造型元素与情感特征...18
　2.1 基本元素的形状与形态..........18
　2.2 基本元素形态分析——点..........18
　2.3 基本元素形态分析——线..........23
　2.4 基本元素形态分析——面..........26
　2.5 基本元素间的关系解析..........30

第3章 平面构成组织形式与美学原理..........32
　3.1 比例与尺度..........32
　3.2 对称与均衡..........34
　3.3 重复与群化..........37
　3.4 节奏与韵律..........40
　3.5 调和与对比..........44
　3.6 形态与空间..........46
　3.7 形态的紧张感与动感..........51
　3.8 二维作品表面处理技法——肌理构成..52

第4章 平面构成的设计应用..........60
　4.1 平面构成与建筑..........60
　4.2 平面构成与室内设计..........63
　4.3 平面构成与工业设计..........64
　4.4 平面构成与服装设计..........65
　4.5 平面构成与招贴设计..........68
　4.6 平面构成与包装设计..........69
　4.7 平面构成与排版设计..........72
　4.8 平面构成与现代绘画..........79

第5章 平面构成作品综合欣赏..........83

参考文献..........95

本书附课件素材，
可以从www.cabp.com.cn/td/cabp20715.rar下载。

第 1 章 绪 论

　　构成艺术是现代艺术设计的基础。它的基本规律，适用于所有艺术设计领域，如建筑艺术、绘画艺术、雕刻艺术、摄影艺术以及工业设计、展示设计、环境设计、装饰设计、装潢广告设计等等，无论平面还是立体的设计，都离不开构成艺术。

　　构成艺术作为现代艺术设计中的一种基础教育形式，它应该是动态的、发展的。主要内容包含三大构成：平面构成、色彩构成、立体构成，其他如光构成、动构成等抽象构成类艺术也属于构成艺术范畴。其中，平面构成是在二维空间中一种视觉形象的构成，它所研究的内容主要是在艺术设计中如何创造形象，怎样处理形象与形象之间的联系，如何掌握美的形式规律，并按照美的形式法则设计出需要的图形。通过对平面构成的学习，可以了解形态的基本造型元素与情感特征、形态间的组织形式与美学原理，还可以掌握二维形态在艺术设计中的应用原理与规律。一位优秀的设计者应该具有综合利用各种构成元素的能力，以及掌握并创造"抽象形态"的能力。

　　世界上的一切造型，其形象有自然的（图1-1）和人工的（即：造物）两种。两种造型虽然有所不同，但都是客观世界存在的物象在人们头脑里的一种反映。在人工造物活动中，不论建筑设计、环境艺术设计，还是家具设计、服装设计等艺术设计门类，其主要的设计目的都是为了满足人们的实用功能。因此，按照人们的生活需要而进行的设计，其使用价值越高，便越能增强、发挥其美的效能。现代抽象造型可以说是使用功能与审美需求结合的产物。

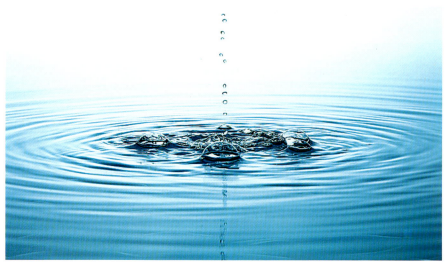

图1-1

凡是艺术作品都是源于自然与生活的。所以，设计师要深入生活，要从缤纷的自然与多彩的生活中吸取各种养料和灵感。让优秀的艺术作品能给人以感动，甚至激情，使人们充满信心地为创造新生活而努力。从现代受众角度来看，简练明了的造型，易于被当代的人们所接受，故而现代设计在追求美感的同时要力求造型简洁明快，这种审美倾向适用于几乎所有工业生产领域的设计，包括现代的建筑设计（图1-2）、工业设计（图1-3）、商业美术设计（图1-4）及其他现代艺术设计。

作为艺术设计基础学科的平面构成与色彩构成（图1-5），两者同属于二维形态的造型活动。诚然，平面的形态与色彩本就是一个问题的两个方面，它们互相依存、互相作用。作为一种艺术表现形式，二维平面构成可以说是设计基础的训练，同时还具有应用的意义。要研究设计的基本方法和它的构成形式原理，就应该首先要学习和掌握最基本的平面构成语言。平面构成主要是运用基本形态点、线、面和律动，组成结构严谨富有极强抽象性和形象感的作品（图1-6）。与具象表现形式相比较，它更具有运用的广泛性。点、线、面和律动是设计学习者必须学会并能自由运用的视觉艺术语言。对于设计师来讲，审美观的培养及美的修养也是基于此，当设计师熟知各种构成原理及表现方法时，就能够促使设计构思匠心独具、出神入化。

平面构成在现代艺术设计的诸多领域中，尤其是在现代应用艺术设计的基础教学中，已经成为一个必不可少的重要组成部分。平面构成设计的基础训练，着重培养人们的形象思维能力，在设计思考过程中一般不考虑功能、材料、工艺技术、造价等因素，而是强调高度的抽象性和逻辑性造型。这种训练手段，突破了传统思维方式和表现方法。虽然基础练习与应用设计是有区别的，但是良好的平面构成基础必会为实践设计和应用开拓更宽的思路。就结合专业而言，在注重单纯的基础构成训练的同时，也必须对今后专业应用的范围有一个大概的了解，这样才能在平面构成的基础练习后，进入具体的专业设计创作时，逐步自然而然地深入，而不是一种断裂分割。

综上所述，平面构成的学习途径是：遵循理论与实践相结合，感性与理性相融会的原则；努力开拓思路，发挥想象力，丰富构想，培养艺术创新能力；接受严格而系统的课题强化训练，认真完成有关的课题作业，勤于动脑，勤于动手。

平面构成是设计专业课程的入门课，对专业的提高有着重要的引导与指导作用。学好构成课程的理论和方法，将为所有艺术设计学科打下良好的基础。平面构成不仅将点、线、面等抽象形态作为

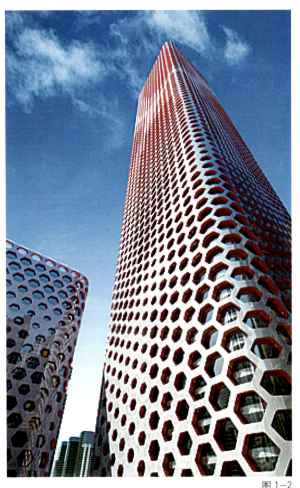

图1-2

图1-3

图 1-4

图 1-5

主要构成要素来研讨，还在相当程度上借助数理逻辑推理方法，启迪构思，丰富造型手段，使艺术设计亦有科学的量化标准，从而也达到了有序化规律。构成课程的实践性一方面表现为对现有形态的认识和积累，也有对新形态的发现与创造；另一方面还体现在课程实施中对于材料、工具和工艺技法的尝试与把握。

1.1 平面构成概述

我们感知世界主要是通过视觉、触觉、听觉、味觉和嗅觉，其中接受信息最多的则是视觉。而视觉接收到的所谓信息，就是周围事物受光照射呈现出的影像，而影像反映的则是事物本身的形态。平面构成可以理解为在二维空间中的形态构成设计。

所谓形态，分而析之，它应该包括现实存在的事物的形象与状态。万事万物皆有自己独特的形态，而这种万事万物中的形态是立体的，是占有空间的。即使是缥缈虚无的烟、云、雾，也是由无数细小个体如水珠、尘埃、分子等集合而成。古代人类认知世界的深度尚浅，表现事物的方法简单，对于立体表现的概念还没完善，因此无论何种文明的早期人类，对于世界的表达，都不约而同地通过岩画来传达。他

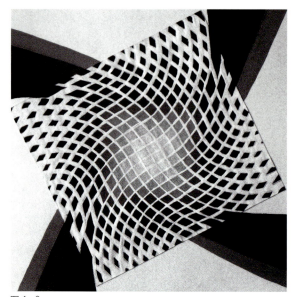

图 1-6

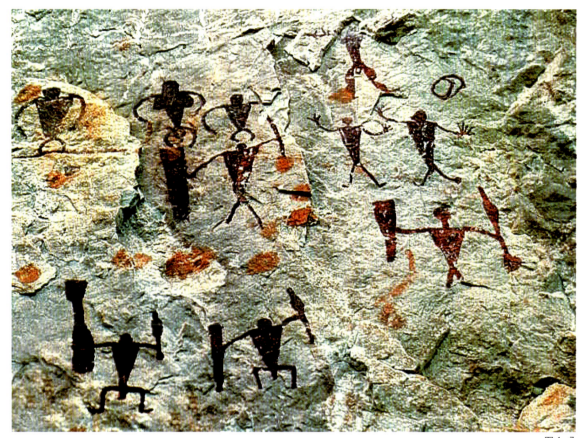

图 1-7

们把繁杂多样的动物、植物和简单的器物，凝练成单纯、美丽而具有概括性的形态描绘于岩石峭壁之上（图1-7）。这些岩画就是人类创造的最早的二维形态实例。

从这个角度理解，二维形态其实是立体事物的一种表现、一种概括，也是我们认知、理解和总结这个世界的基础。古人有云：大象无形，即是说世界伟大恢宏，展现着崇高壮丽的气派和境界，气象万千，变幻无穷。整个人类认知世界的过程，与单独一个人认知世界的过程是十分相似的。一个人在婴幼儿期对世界是懵懂、被动地接受，初步建立了对事物形态的认识，但还是二维的认识；随着年龄的增长，对事物形态的认识逐渐形成立体概念，世界在其眼中开始呈现三维。之后，又有了时间的概念，于是我们对世界中的事物有了四维的表达方法。虽然我们对于世界的理解，对于事物描述的深度与广度越来越透彻、越来越完善，但以二维形态感知描述我们的世界，却一直是我们使用最广泛、沟通最直接、理解最容易的方法。

我们虽然生活在三维的空间之中，而对于造型表现来说，在二维的空间之中进行的情况反而较多，建筑设计（图1-8）、室内设计、服装设计、工业设计等，广泛的造型设计领域主要通过平面来表达立体。

平面构成属于基础造型范畴。所谓基础造型乃是各种造型领域（绘画、雕刻、各类艺术设计等）中共同的基础性的理论与创造方法。具体地说，那便是形态、色彩、质感、构图、表现技法、美的感知力、直觉力等。除此之外，研究范围还包括对器具、设备、建筑、材料进行造型的可行性等等。

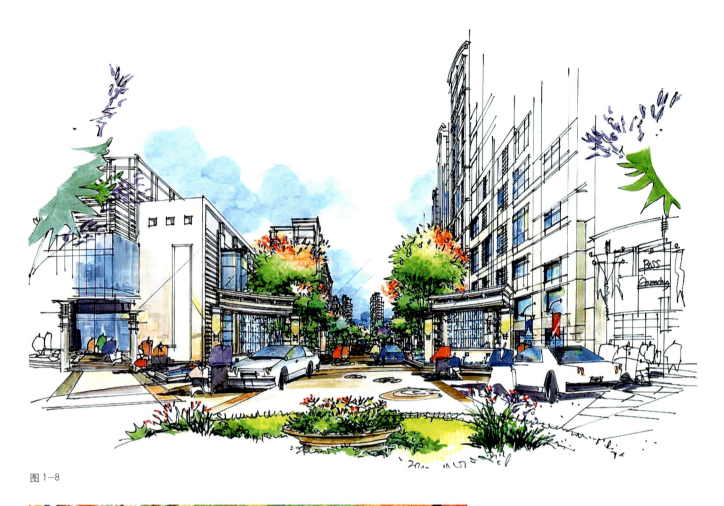

图 1-8

1.2 二维形态类型

平面构成是各种造型领域共同的必要的基础内容,当我们以二维形态认知世界万物的时候,我们则沿着较为容易辨别,而又普遍较为认可的规律,将平面形态划分为两大类:具体化的形态和抽象化的形态,也就是当前在设计基础理论中提到的"具象"和"抽象"两种艺术形态。所谓"具象"和"抽象"主要区别表现在其采用的形态不同。具象多采用自然形态,或更接近自然形态;抽象则多采用变形形态,变形形态不同于自然形象,其形态差异可多可少,差异多者可能最终夸张地变形为几何形态的点、线、面等基本要素(图1-9)。诚然,具象与抽象二者是相比较而言的,

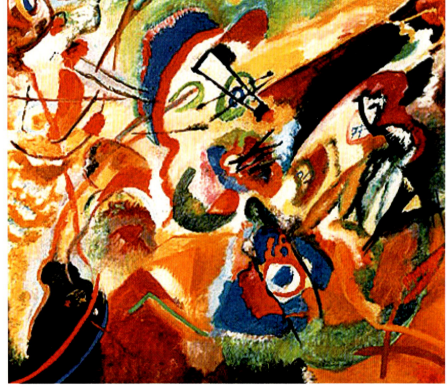

图 1-9

它们之间的不同仅仅是概括程度的高低有别，没有绝对的界限。

1.2.1 具体化的形态

人类认知事物，总是首先从周围具体的事物开始，如高山、大海、岩石、树木、花鸟、鱼虫等等。当然，当代人从小可能更多的是先从人造物品开始，如：水瓶、奶嘴、车辆、高楼等等来认识世界的。我们又可以将这些具体的事物分为自然形态和人工形态。但不管是自然的还是人工的，它们的外部特征都是相对具体的、固定的。

1) 自然形态

人类的文明始于自然。美轮美奂的大自然，形态万千的有生命与无生命的物质，我们的祖先在辛苦劳作之余，除了欣赏，也会产生出模拟的冲动。这就是原始的创作灵感。当他们开始运用对自然的认识，动手创作时，文明萌芽了。

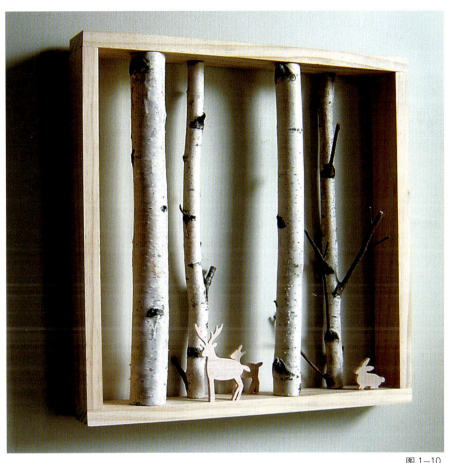

图1-10

我们的祖先最先接触并认识的是自然形态。所谓自然形态主要是指在客观环境中自然形成的一些偶然形体。由于各种物质形成的条件不同，其自然造型因此形式繁多、千奇百怪、不一而足。在这类造型中没有或较少存在人工介入成分，绝大部分都反映着该形体朴实的自然形态。如：天然水晶石表现出清澈透明的材质特征。又如：海边的鹅卵石，它是各种不同成分的石块，经过海水长年累月地冲刷研磨所形成，形象天然；个个都是优美的自由曲线形体，表面光滑细腻，纹理华美，充分显示出其材质本身所具有的丰富色彩；所以，这些小小的石块也成为人们生活中常见的一种天然装饰品。这种天然艺术品再如海洋中的珊瑚、老枯树的根部造型、各种贝类和羽禽类的翎毛、鱼类等，它们都具有极其丰富而华丽的天然色泽和优美造型。有些物体可以直接用来装饰美化生活，也有些经过少许加工，便可成为精美的装饰物（图1-10）。这些天然品都给艺术设计家们以美的启迪，是他们极佳的借鉴品，并且可以成为他们日后的创作素材。

自然形态可分类为自然无机形态与自然有机形态两种。"自然无机形态"指的是原本就存在于自然界，但不继续生长、演进的形态，简单地说是"不再有生长机能的形态"，基本指的就是无生命物质，比如鹅卵石，但也不尽然，比如珊瑚，它是生物，可是离开海水就变成了无机形态，因为它失去了生长机能。"自然有

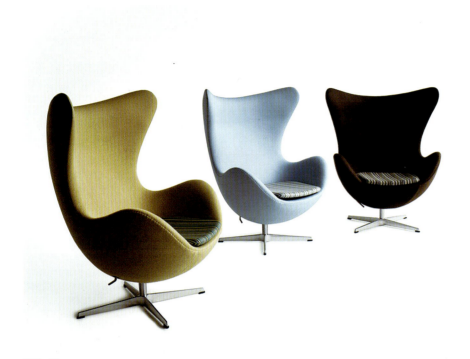

图 1-11

机形态"指的是接受自然法则支配或适应自然法则而生存的形态,简单地说是"富有生长机能的形态"。鱼儿游动时为了减少阻力,才有其独特的流线有机形态,花生为了保护里面的种子,形成了表面应有的强度与曲面特征等等。奇妙的自然有机形态,提供了人类进行造型创作的主要依据。

2)人工形态

人类为了适应自然生存的需要以及为了追求生活的完美而产生了造型的欲望,于是人工造型诞生了。人工形态是指人类有意识地从事的各种造型活动以及这种活动的成果。就活动意识来讲,可分为不受任何条件因素限制而以自由表达个人意愿为目的的"纯粹造型"和为特定的机能条件去完成的造型活动——"实用造型"。在人工"实用造型"造物活动中,不论建筑设计或家具设计(图 1-11)、服装设计,其主要目的都是为了实用。它们是从人们的生活需要出发而创造出来的,其艺术美的价值存在于其使用价值,其使用价值越高,其艺术价值便越发能得以体现。

1.2.2 抽象化的形态

"抽象形态"可以解释为不具有客观意义的形态,是以纯粹的几何观念提升客观意义的形态。在抽象形态里,人们甚至无法辨认其原始的形象及意义。它们仅仅是造型者创作出的观念符号,而不是对现实中某具体的实物的模拟"画像"。不过造型者的创造也并非完全脱离现实。他们是通过观察,从大自然中吸取自然界中美的成分,然后加以整理、取舍、夸张和变形。在此基础上再进行分解和重新组合,使形象更加简练、完美,增强其装饰效果。

与"抽象"相对应的是"具象"。如前所述具象是指形象本身更接近于自然形态,而抽象形态是指形态本身脱离自然形象,接近于几何形态的点、线、面等。抽象与具象二者是相比较而言的。它们之间仅是概括程度的高低差别,而没有绝对的界限。

人类作为高等智慧生物,区别于其他生物的本质,就是具有创造能力和脱离具体事物的抽象思维。抽象思维也许早就产生,但将抽象概念化、系统化、理性化,则是人类文明发展到一定阶段才会产生的。作为抽象化形态,可以细分为几何形态、有机形态和偶然形态。这些形态往往是无法用具体描述来概括的形态,是人类审

美意识进步的结果。

1) 几何形态

几何形态顾名思义就是几何学上的形体，它是经精确计算而做出的精确形体，因而反映出它的"理智性"。几何形态具有率直、庄重、柔和等特性。以其不同的形体，可分为三大系列：

（1）圆系列：包括球形、圆柱形、椭圆形等。

（2）方系列：包括正方形、方柱形、方锥形、长方形、八面形等。

（3）多角系列：包括三角形、六角形、多角形等。

圆系列的形体，表现出柔和、富有弹性和动感。方系列的形体，表现出庄重、率直和坚硬，因其棱线挺拔而富有力度。这一系列都有一定的安定感。多角系列形体，具有向周围空间扩张之动感。几何形是现代建筑设计、产品形态设计等诸多现代设计领域中最常用的形体。

2) 有机形态

有机形态是具有生命力和生长感的形态。常表现出丰富的柔滑曲面和扩展生长的生命力。人体是最典型的有机体，男性人体有刚直之美，女性人体有柔曲之美。欧洲中世纪之前的古希腊、罗马时代就赞美"人体之美"（图1-12），大量描绘和塑造人体。故至今欧美人对"女人体"是一种惊叹、赞赏的心理。人和动物都是能处于运动状态的类型，所谓"运动就是生命"。而另一类型的有机形态是植物，植物同样是有生命力的，但人看不到植物处于运动状态，而只能看到它们由小到大、由低到高的生长结果。树枝的强劲有力、分枝的茂盛、花朵的含苞到盛开……这

图1-12

一切都使人感到生机勃勃。自然界中最单纯的有机形态是卵形，其表面圆滑极富张力，虽然不处于动态，但内部却孕育着生命。

有机形态的另一特性，就是与外界环境相适应，与外界环境有着相互制约、相互联结的关系。如鱼类天然地适应在水浪的冲击中自由游荡，是动感很强的形体；鹰之所以能搏击长空，是因其双翅形体和奇特的身体结构；贝类动物的曲面形壳体能承受强大的水压。自然界还有一些并无生命的无机体，却表现了有机体的形态特征。如卵石，呈现光滑的曲面，是外力（水力）冲刷而成的；在外力作用下，逐步适应外力而形成的有机形态。尽管其确无生命，但它给人的形态感觉是有生命力的，有扩展生长感的。

3）偶然形态

偶然形态是在自然界、生活中偶尔发生、意外出现的各种形态。如物体在相互撞击后或经受撕、裂、摔、折、压等所造成的各种形态。

在一般人看来，偶然形态几乎都不被认为是美的。然而，物体或某种材料遭受到一定的外力作用，而留存于物体上的被破坏了的形态，有时却充满了生动的感觉，它们往往具有奇异、新颖的魅力。若再加上设计者的构思，就能表现出非凡的美感。20世纪50年代在美国流行的以杰克逊·波洛克（Jackson Pollock，1912～1956）为代表的"行动派"绘画（图1-13），就是用摔、滴颜料等方法完成整幅画作的。在波洛克看来，用笔是描绘不出如此生动的形态的。很多艺术设计作品也借用此手法。

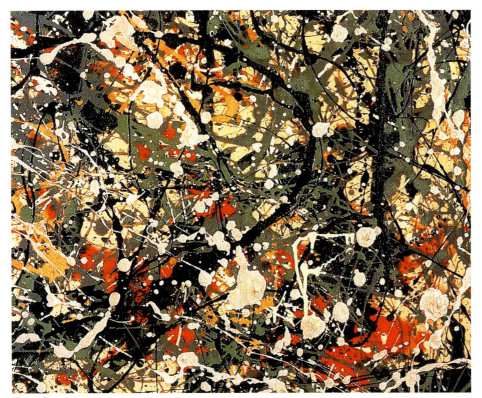

图1-13

1.3 平面构成创作思路

我们知道，任何物质通过化学分析都可以还原到最基本的原子或分子状态，又可重新组合形成新的物质形态。构成的观念与此类似。任何形体通过分析、分割还原到最基本的点、线、面，将这些要素重新组合于是就构成了新的造型形态，这也是平面构成的创作思路。

形态的创造方法和创造思路也就是构成的逻辑。通常可分为下列几个重要阶段依次进行：

1）确立主题或限定条件

现实中的造型设计，往往兼具满足使用功能、形式美感和意象传达等特点，所以形态创造，

有时先确立主题或给出限定条件，由主题决定形式。不过，平面构成教育往往需要打破这种思维模式，训练有时从无目的、无意义开始，从最少的限制开始，以期获得新的发现。

2）获取题材

这里包括从自然形态与人工形态中抽象出的基本形态元素，也包括对材料的发现。

（1）获取新的形：对于司空见惯的物体，变换观察的方法，就可能获得新颖的造型。

①变换角度观察：以一个洋葱为例，从顶视图、前视图、剖面等不同角度进行观察，形状迥然不同，从而获得不同的形（图1-14）。

②变换距离和焦距观察：物体在视线退远时易获得几何形态，拉近时将强化肌理与质感。用显微镜和放大镜看物体，可以获得不同寻常的视点。

③悬置：来自于胡塞尔的现象学的概念，指摒弃主观和外在环境对形态本身的影响，面对事物本身，把物体悬置、独化、还原，从而获得新的、纯粹的形。

（2）变形：变形来自于视知觉的"整平化"与"尖锐化"，所谓整平化，是指人在认知客体时将自认为次要的部分省略掉。所谓尖锐化，则指人在认知客体时将自认为主要的部分夸大，从而使客体对于主体的意义更加明确。通过整平和尖锐两种方式简化事物的结构特征，使构图调和，造型规整，剔除多余细节，加强原形态的特征差异，利用分离、倾斜夸大原形的模糊特质，使形态鲜明化，对比明确。

对人工形态中的具象形态就主要采用了变形原则，其表现形式既可以是几何化，也可以是装饰化，其立体形态既体现了简洁与夸张的手法，又保留了可辨别的姿态（图1-15）。

（3）形象的抽象化：形态认知的思维程序应该是自然形态—写实形态—归纳变形—抽象形态，从而完成从自然结构、几何结构、形态结构的转变。我们所说的抽象变形，指的是对事物本质

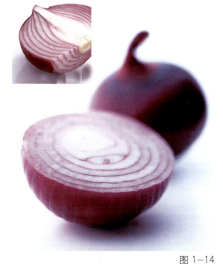

图1-14

图1-15

高校建筑学与艺术设计专业设计基础系列教程
平面构成 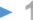 16

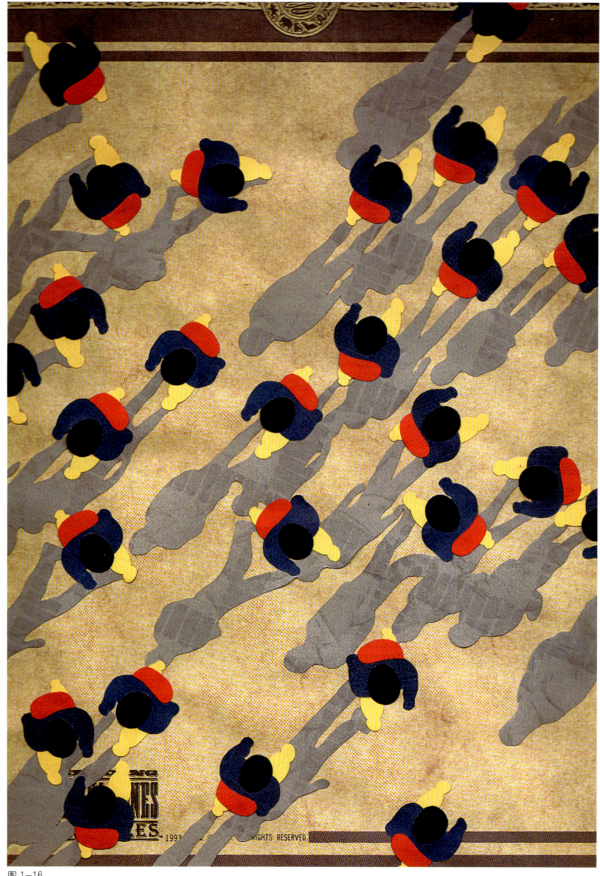

图 1—16

的抽象表现，即把形状变成形式，成为内力运动变化的时空表现；把形象所具备的生命活力，用点、线、面、体的运动组合来表现（图1-16）。抽象形态在表现气势、力量、强度方面更胜于具象形态，因为观者离开了主题与细节的干扰，将更关注于形态的形式美的蕴积（图1-17）。

3）分析造型要素

按照形态要素、空间限定、构成条件和组合形式这四个方面进行分析，并详细列出各自包含的内容。

(1) 形态要素：形状或形体、色彩、肌理。

(2) 空间限定：点（块）、线、面、体（空虚）。

(3) 构成条件：数量、大小、触离、方位。

(4) 组合形式：积聚、变形、分割。

4）将排列组合的结果视觉化为形体组合

各造型要素可以按数学规律或其他组合形式作排列组合，这样可以产生多种创造性设想，拓宽造型构思。

以上分析遵循了形态构成的逻辑，形态构成分析的是不同数量、大小、方位造型要素（形状、色彩、肌理）的积聚、变形、分割等不同的组合形式，而创意分析的是功能、形式、意象、技术等组合方式，由此创作出平面构成作品（图1-18）。遵循平面构成的逻辑是获得创造性方案的有效途径。

图1-17

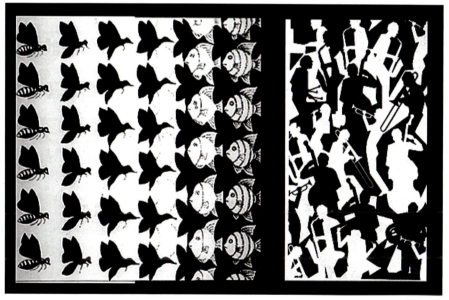

图1-18

第 2 章
平面构成的基本造型元素与情感特征

一切事物都是由基本单位组合构成的庞大整体。将事物拆散、零散，事物就便于理解，复杂事物也变得容易分析。因此，我们研究平面构成也将二维空间中的形态分解概括出其基本造型元素：点、线、面、体。这些基本造型元素，是我们认知事物的基本组合概念。由于真正单纯的点、线、面并不存在，只是数学概念上的或者二维意义上的概念，但这些概念的确立，可以使我们更好地认识事物的形态特征与相互关系。点、线、面是一系列形体，在它们上面可以附加上各种肌理和色彩。

2.1 基本元素的形状与形态

我们生活的这个现实的立体世界，可以从各个角度被观察，不同的角度呈现不同的外形，仅用形状去描述，不能完全确定这个立体形态，所以我们不能把立体称之为形状，而应该称之为"形态"。形状与形态都是指形的可见的状态及物象的外观在视觉上给人的感受。形状体现的是物象外在形式的具象性，而形态强调的则是物象外在形式的抽象性，是一种理性化的抽象。当"形"的特征保持了物体原有的形、体、质感及其构成规律时，这种形所显示的就是写实形；当"形"离开了原有的组织结构规则时，"形"在视觉上就造成抽象的感觉，保持原物体特征越少，"形"就越具有抽象的属性。在视觉艺术里，视觉的抽象不同于哲学的抽象。对知觉而言，再抽象的形态也具备视觉的直观性和可视性。

2.2 基本元素形态分析——点

2.2.1 "点"的造型意义

在造型设计领域，"点"是一切形态的基础。在几何学的定义里，点是只有位置而没有大小的。点是线的开端和终结，是两线的相交处。但从造型意义上说，却有其不同的含意。点有其形象的存在，它是可见的。因此，点是具有空间位置

的视觉单位。它没有上下左右的连接性和方向性。其大小绝不许超越当作视觉单位"点"的限度,超越这个限度,就失去了点的性质,就成为"面"了。要具体划定点的界限,必须从它所处的具体位置的对比关系来决定。如:湖面中的一叶小舟(图2-1),在浩瀚的湖面中,小舟便具有"点"的性质;又如:晴空夜晚闪烁着的繁星,尽管星球之大,有的甚至超过地球成千上万倍,但在无穷尽的宇宙当中,它却呈现出"点"的性质。在中国绘画的技法中,总结了上述原理,得出了"远点树,近点苔"的表现方法,由于点所处的背景环境不同,其所表现的形象也就随之而改变了,进而突出了具体的点的特征。

2.2.2 "点"在视觉上的作用

点的表现力是与它的有限面积和无限外形有关,在平面构成与艺术设计中其作用包括以下几方面:

1) "点"能够创造视觉焦点、形成视觉张力

对比强烈的、移动的、光亮的"点"容易成为视觉焦点(图2-2)。从点的作用看,点是画面视觉张力的中心。当画面中只有一个点时,人们的视线就集中在这个点上,它具有紧张性。因此,点在画面的空间中,具有张力作用,它在人们的心理上有一种扩张感(图2-3)。

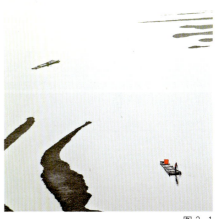

图2-1

图2-2

图2-3

在平面设计中，点由于具有张力作用，便可发挥其占据空间的效能，确有画龙"点"睛之妙。例如：一幅商品广告中的商标，可以在设计时将面积较小商标图形放在较宽阔的图形背景中，不仅发挥其占据背景空间的作用，而且还会更加突出商标的形象，就起到点的张力作用。又如：中国花鸟画的章法中，在大片空间里，往往要放上两个蝴蝶或蜜蜂，这样会使画面感到充实，且更能显示其空间感。

当空间中有两个同等或相似大小的点，各自占有其位置时，其张力作用就表现在连接此两点的视线上，在心理上产生吸引和连接的效果（图 2-4）。当空间中的三点在三个方向平均散开时，其张力作用就表现为一个三角形（图 2-5）。"北斗七星"由于其形象与一个勺形相似，其七点的连线就很容易被人们所发现，并增强识别和记忆（图 2-6）。

如果画面中的点为不同大小时，观者的注意力，首先会集中在视觉上占优势的大点一方，然后再向在视觉上占劣势的小点方向转移。此外，使用不同大小的点，也可以使整个画面呈现出流动感。总之，尺寸较大、颜色较鲜艳的"点"更具有力量感，更能吸引观者的目光（图 2-7）。

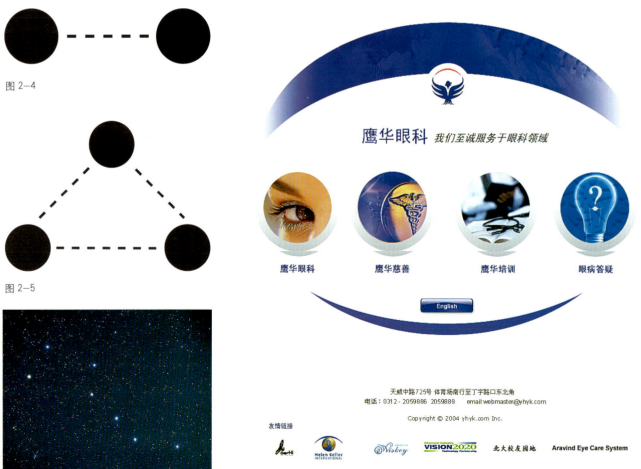

图 2-4

图 2-5

图 2-6

图 2-7

图 2-8

图 2-9

图 2-10

2)"点"的虚线性与"点"的虚面性

点的排列,以较近间隔在一条直线上,则产生线的感觉。例如:在图 2-8 所示的招贴画中简介和说明文字的排列,即产生点的排列会呈现出线的效果。大量的文字的排列,在整个构图中,还会起到色块的效果。如果点的排列再以上下或左右方向延续,在平面构成中还会产生虚面的视觉效果(图 2-9)。

3)"点"对平面效果的点缀性

由于点的形态既具有灵活性又具有多样性,因此,点可以极大地丰富平面设计的视觉效果。"万绿丛中一点红"中的"点"从面积对比和色彩对比上点活了大自然的勃勃生机。"万绿"的数量之巨大和"一点红"的数量之微小,使一对矛盾的双方和谐统一起来了(图 2-10)。"万绿"是对众多自然物在量上的抽象,这个"点"同样具有高度的抽象性。服装上的纽扣、广告中的标志、广场景观中的雕塑、室内墙面上的装饰画等无不具有点的点缀性特征。

"点"的构成是充分运用点的视觉特征对画面进行构成的重要构成形式。如在大面积的构成平面上,为了打破面积大造成的单调,又不破坏画面的统一性,就可运用点缀的方法以点的形态在大面积画面背景中进行穿插,从形态上、层次上、色彩关系上丰富平面画面的视觉效果。

点的这些性质在很多方面是与它的"符号"含义有关的,例如人们通常会认为圆点象征太阳、眼睛、水珠、动力源等形象,正是这些象征性使得整个构成画面有了灵魂,产生动感,变得生机勃勃、可亲可爱,而它的静态或者动态表现更是来源于受众自身产生的联想。

2.2.3 "点"与周围环境

使用点元素进行构成时,点是具有力量感的,尺寸较大的点更容易产生力量感。

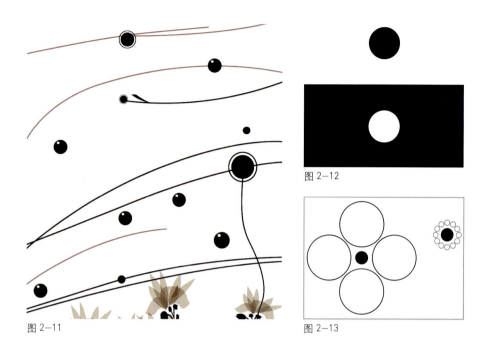

图 2-11

图 2-12

图 2-13

构成作品要表现生气和活力时，就要使用较大的、能表现出力度的点。

如果点集中在画面下方，就仿佛要沉淀下来一般，赋予了画面一种沉静安定的感觉。如果点集中在画面的中央，既可以看作在上升也可以看作在下降，能令人体会到心弦的悸动。如果点密密麻麻地排列，点相互挤压，仿佛处于爆发的边缘，这样的画面比其他的画面更具有压迫感。反之，如果在点与点之间赋予充分的间隙，画面会呈现出动感十足（图 2-11）。

2.2.4 "点"的错视现象

所谓"错视"，就是感觉与客观事实不一致的现象。点所处的位置，随着其色彩、明度和环境条件等变化，便会产生远近、大小等变化的错视。

一般明亮的颜色会令人觉得与点的距离近，有前进和膨胀的感觉。因此，在黑底上的白点，较同等大的白底上的黑点感觉为大。白点有扩张感，黑点有收缩感（图 2-12）。橘黄色的点要比深蓝色的点感觉大，道理与上例相同，即浅色点有扩张感，深色点有收缩感。

同样大小的两个点，由于它们周围点大小的不同，会使同一大小的两个点产生大小不同的错视，两图中间的圆点是等大的，由于左边点周围的点大，产生对比作用，会感觉到中间的点小。相反，右边中间的点则感觉大（图 2-13）。

在一个两直线的夹角中，同一大小的两个点，由于空间对比关系的作用，紧贴外框之点，较离外框远之点感觉大，而且具有面的感觉，是因为周围空间疏密对比所产生的错视（图 2-14）。从这里可使我们了解，图形与边框的关系，在设计时应妥善处理。

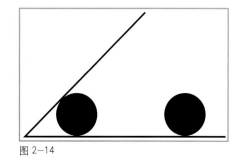

图 2-14

2.3 基本元素形态分析——线

2.3.1 "线"的造型意义

在几何学定义里,线是只具有位置、长度而不具宽度和厚度的。它是点进行移动的轨迹,并且是一切面的边缘和面与面的交界。在造型设计领域,线必须使我们能够看到,所以,线具有位置、长度和一定的宽度。

线有曲直、粗细、浓淡、流畅与顿挫之分,线的这些相对的视觉特征和视觉属性提供了富于表现力的造型手段。我国传统的中国画线描十八法就是对线的多样性系统的概括总结(图2-15),并详实地论述了线的不同种类、不同的表现方法和视觉特征。

"线"是一种抽象的形态,它以抽象、简洁的形状存在于千姿百态的自然物象之中。早在史前时期,"线"就为我们的先人所认识和应用。法国史前时期阿尔塔米拉山洞的岩画,中国仰韶时期的彩陶纹样,我国的传统书法也都是以线为元素展开的具象或抽象的造型。在艺术创作中,抽象概念下的线具有速度、上升、稳定、力度、抒情等一系列情感因素,为造型活动提供了简洁而有效的手段。

作为平面构成的一种基本造型元素,线以几何定义下的水平直线为基本形态,在此基础上,扩展出了各式各样的直线、曲线、折线等不同视觉特征的线形。

图 2-15

2.3.2 "线"的表情与特征

线有两种,即直线和曲线。当点沿一个方向移动时,就成为直线;当点的移动方向常变换时,就成为曲线;点的移动方向间隔变换而成的是曲折线,它的特性界于直线与曲线之间。例如:直线多角形,每边都是用直线组成,如果其直线边的数量增加得越多,直线的长度缩小到很短的时候,其直线连接的效果便会接近为曲线。

线,对于刻画形象和在平面构成中,都发挥着重要的作用。特别是东方绘画艺术,其主要表现手段就是各种不同的线。线归结起来,可以说就是直线和曲线两大类,二者往往结合使用。

在造型中,线比点更具有感情性格。它的重要性格,主要表现在长度。而长度是按点的移动量来决定的。除了移动量外,点的移动速度也支配着线的性格。比如:速度的大小,决定线的流畅程度,能表现出线的力量强弱。加速、减速或速度的不规则变化,以及移动方向的变化,都会产生各种不同的性格的。

线的性格,一般说,直线表示静,曲线表示动,折线给人以不安定的感觉。

1)直线

直线是男性的象征。具有简单明了、直率的性格。它能表现出一种力的美。其中:粗直线,表现力强、钝重和粗笨;细直线,表现秀气、敏锐和神经质;锯状线,

有焦虑、不安定的感觉（图 2-16）。

用尺画出的直线，是一种无机线。它带有机械式的感情性格，不像用徒手描出的直线那样带有一种人情味。无机线具有冷淡而坚强的表现力。

从线的方向来说，不同方向的直线，会反映出不同的感情性格，可以根据不同的需要加以灵活的运用。理性形态的直线包括垂直线、水平线和斜线三种不同的几何直线形态。

垂直线具有上升、严肃、庄重、明确性、高尚、简洁、强直、阳刚气等性格；水平线具有静止、安定、平和、静寂、延伸、广阔、深远、疲劳的感觉；斜线，则有飞跃、向上、不安定或冲刺前进的感觉。这种心理效果的产生，往往与人们视觉经验中所形成的习惯分不开。对于垂直线，视觉反映到人们头脑里会联想到肃立、端庄的形象。而水平线，则会联想出风平浪静的湖面，或平卧休息的姿态。对于斜线，极容易与短跑运动员的起跑，飞机脱离地面腾空而起，或溜冰的姿态联系起来，它将力的重心前移，有一种前冲的力量。可以看出，种种感情性格的产生，不是凭空想象出来的，而是唯物的心理反应。

直线可以表现出空间感，视觉的经验往往对粗的、长的和实的直线有向前突出之势，给人一种较近的感觉；相反，细的、短的和虚的直线则有向后退之意，给人以较远的感觉。这是由于自然景物中，近大、远小、近实、远虚的透视现象在人们头脑中的反应。

2）几何曲线

几何曲线是依规矩绘制而成的曲线，它是女性化的象征，比直线较有温暖的感情性格。曲线具有一种速度感，或动力、弹力的感觉。它会使人们体会出一些柔软、幽雅的情调。而几何曲线却有直线的简单明快和曲线的柔软动力的双重性格。

几何曲线的典型表现是圆周，它有对称和秩序性的美。圆弧线规整、丰富、精密。我们在设计中，时常运用圆形所具有的美的因素，有组织地加以变化，可取得较好的效果。用三个同心圆组成的图形，将图形沿着水平轴线切开，然后，进行错位排列所构成的新图形，其视觉效果，较原来的图形更加活泼而有变化（图 2-17）。由此对比可以看出，因圆周过于有秩序，并且是对称图形，所以略显呆板。

常见的几何曲线有：正圆形、扁圆形、卵圆形及涡线形等。在这些几何曲线中，最常用的是扁圆形或椭圆形，它既有正圆形的规则性，又有长、短轴对比变化的特点（图 2-18）。

3）自由曲线

自由曲线是不借助工具徒手绘制的曲线。自由曲线流畅、柔和、抒情，更加具有曲线的特征，富有自由、优雅的美感。自由曲线的美，主要表现在其自然的伸展，并具有圆润及弹性。在设计中要充分发挥其美的特征，整个曲线要有紧凑感和力度。曲线如果绘成犹如钢丝、竹线，则具有对抗外力的反作用力的感觉，表现出赏心悦目的美感。如果绘制得像毛线或钢丝状的曲线，因不具有弹性和张力，则显得软弱无力，缺乏视觉张力的美感。

图 2-16

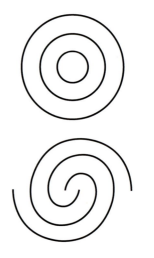

图 2-17

图 2-18

在自由曲线或直线中，用徒手描出的线，由于使用工具的不同，如笔、墨、纸张不同，以及作者个性之不同，会产生种类繁多、不同性格的线。运用到设计中，可取得不同个性的丰富效果。

就常用的笔来说，有软硬不等的铅笔，粗细不同的钢笔，干湿不同的毛笔，以及蜡笔、竹笔、铁笔等等。用这些不同的笔所表现的线，或者用硬笔的刮伤线，在生宣纸上产生的渗开线等，都有其不同的韵味。

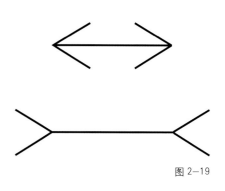

图 2-19

2.3.3 "线"的错视现象

（1）两条等长的水平直线，由于线端加入了斜线，因斜线与直线所成角度的不同，便会产生不等长的错视效果（图 2-19）。上边的直线较下边的直线感觉稍短，下边的直线线端的斜线，由于与直线成角超过 90°，占据了直线以外的空间，故产生较上边直线稍长的感觉。

（2）等长的两条直线，垂直方向较之被分割成两段的水平直线感觉长（图 2-20）。

（3）同等长度的两条直线，与相邻线段对比越强，则错视效果越大，相邻线段越长，则直线显得越短（图 2-21）。

（4）一条斜向的直线，被两条平行的直线断开，其斜线会产生不是原来一条直线的错觉（图 2-22）。

（5）两条平行直线，受斜线角度的影响而产生错视，使平行直线呈现曲线的感觉，有向内弯曲的错视现象（图 2-23）。

（6）在一个用直线组成的正方形周围，加入曲线的因素，会使正方形的直线，产生变形的错视效果。在曲线的影响下，则有稍向内弯曲的错觉（图 2-24）。

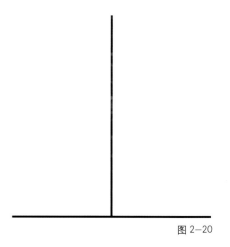

图 2-20

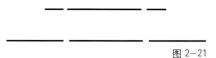

图 2-21

图 2-22　　　　图 2-23

图 2-24

在设计当中,我们应灵活地运用上述错视原理,有时可加强其对比关系,利用其错视效果,使画面更加活泼;但有时也需进行必要的调整,以避免其错觉所产生的不良效果。

2.4 基本元素形态分析——面

2.4.1 "面"的造型意义

面,在几何学中的含义,面是线移动的轨迹。垂直线左右平行移动为方形;直线回转移动为圆形;倾斜的直线进行平行移动为菱形;直线以一端为中心,进行半圆形移动为扇形;直线做波形移动,会呈现旗帜飘扬的形状等等。面的构成还有其他情形,如:立体造型投影的轮廓线,会由于观察形体的不同角度,而产生各种不同的平面图形;或者两个或两个以上图形的叠加或挖切,也会产生各种不同的平面图形。

面或形具有长、宽两度空间,它在造型中所形成的各式各样形态,是设计中的重要因素。在平面构成中,面具有两方面的含义,即作为容纳其他造型元素的二维空间的面和作为基本造型元素的面。前者指的是进行各种平面设计的基础平面,后者指的是进行造型的平面化元素。

面的形态包含了点与线的因素。点、线的密集与移动构成面,点、线、面的密集与移动构成体这是最基本的造型原理。面的形态具有富于整体感的视觉特征。作为造型元素,面是最大的形态,它的大小、位置、形状、虚实、层次在整个构成的视觉效果中是举足轻重的,是决定构成设计成功与否的重要元素。

2.4.2 "面"的分类

平面上的面形按照其轮廓线的形状,大体可分为四类:即直线形面、曲形面(几何曲面)、自由曲面和偶然形面。这些不同的形,在视觉上所产生的心理效果有所不同。

(1) 直线形面,具有直线所表现的心理特征。如:正方形,最能强调垂直线与水平线的效果。它能呈现出一种安定的秩序感。直线形面在心理上具有简洁、安定、井然有序的感觉,它是男性性格的象征(图2-25)。

(2) 曲线形面(指几何曲面),在曲面造型中,几何曲面具有理智的表情,和直线形面形成对照,曲面则给人以温和、柔软、动感和亲近感,它比直线形面柔软,有数理性秩序感。特别是圆形,更能表现几何曲线的特征。但由于正圆形是过于规整的几何圆,则有呆板、缺少变化的缺陷。而扁圆形,则呈现有变化的几何曲线形,较正圆形更富有动态的美感。在心理上能产生一种自由整齐的感觉。

(3) 自由曲面,它是不具有几何秩序的曲线形,显示出性格奔放的丰富表情。自由曲面同自由曲线一样,具有很大的自由度和活力,但处理不当会产生视觉秩

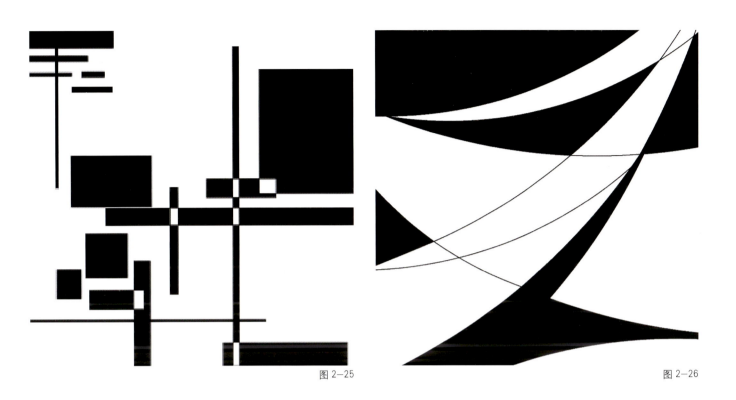

图 2-25　　　　　　　　　　　　　　　　　　　　　　图 2-26

序紊乱的结果。这种曲线形能较充分地体现出作者的个性，所以，是最能引起人们兴趣的造型。在心理上可产生幽雅、魅力、柔软和带有人情味的温暖感觉（图 2-26）。但也很容易出现一种散漫、无秩序、繁杂的效果。

（4）偶然形面，是在现实生活中偶然获得的一种视觉形态。如纸上的意外墨迹、不同颜料相互融合而意外出现的图形，偶然形面具有主观难以达到的效果，这种形比较自然且有个性。又例如用手撕开不同色彩或印有不同大小、不同文字或图形的纸张，按照形式美的规律，重新拼贴，可形成色块和图形的对比变化，这种画面也是偶然形面。这样的平面构成作品具有一种朴素而自然的美感（图 2-27）。再如，用颜料喷洒，或将颜料涂在纸上进行对印，其自然形成的平面构成作品，亦具有不同的个性；此外，也可用"油水分离法"，以油色浮现在水面上，进行缓慢地搅动，把所形成的各式各样偶然图形形象吸附在纸上。上述种种图形均可应用在设计中。有些也可给设计者以启示，再按设计者的意图，进行加工整理，使作品得到进一步的充实和提高。

图 2-27

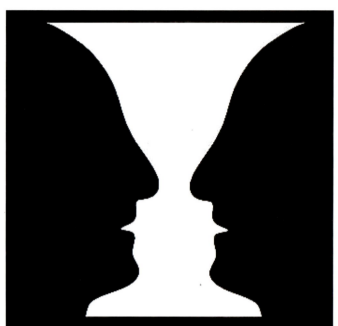
图 2-28

图 2-29

2.4.3 面形的"图"与"地"

任何"形"都是由图与地两部分所组成。平面构成中的图与地的构成关系是形态与背景的关系，也是主要和次要的关系。要使形感到存在，必然要有地将其衬托出来。在一幅画面里，成为视觉对象的叫图，其周围的空虚处叫地。图，具有紧张、密度高、前进的感觉，并有使形突出来的性质；地，则有使形显现出来的作用。图与地的构成在特定条件下构成图地反转的特殊而有趣的视觉效果。这就是，当图与地都采用单纯的处理手法，同时"图"的外形把"地"分割成一个特定的形态，根据视觉注意力的状况，图与地的主次地位可发生反转构成。即地具有了图的视觉特征，而图具有地的视觉特征。中国道教的太极图就是图地反转的一个典型例证。

格式塔心理学认为，人们感知客观对象时，并不能全部接受其刺激所得的印象，总是有选择地感知其中的一部分。在这个图（图 2-28）中，首先给人看到的，是方框中的白杯，然而，再进一步全面地观察，便可发现在白杯左右两侧的深色部分，是由两个对称的侧面头像所组成。这个现象是 1920 年由一个叫鲁宾的人发现并提出的，他对此进行了研究。故称"鲁宾之杯"，又叫"图地反转"。我们要认识一个图形，必须同时注意到它与地的关系，处理好地的部分，不仅能使两方面更加完整，而且会更好地将形衬托出来。

在设计中，要强调形的突出，同时还要注意地的变化。如图 2-29 所示，这是一幅重复构成的作品，它的正形的图与负形的地，都构成主要的视觉画面，这种手法在抽象形的构成作品中，是极为常见的。所以，在构成中既要做到形的完整性，

同时，又要使负形完善，这才能达到比较完美的效果。

根据人们的视觉习惯，突出形或图的条件通常有如下诸项：

（1）居于画面的中央部位，或处于水平及垂直方向的形，较之在侧位，或倾斜位置的形，易于成为图。（图2-30），形是处于画面的中央部位，所以，易被人们所注意。

（2）被封闭的图形较周围开放的图形更彰显。（图2-31），如果一个被封闭的三角形，它与另一个缺少三个角的大而不完整的三角形相比，被包围的小三角形，易成为图。

（3）小的形态较之过大的形态，成为图的条件更为有利。图形一般趋向于较小的。但不是特小的，因较小的黑色方块图形，便于观察其整体形象，易显现出来（图2-32）。

（4）在一定领域中，异质性图形比相同性质的图形，更容易引人注目。如在一组重复排列的图形中，出现了较大的特殊图形，在画面中显得非常突出（图2-33）。

（5）形的群化或对称的图形，即相同因素放在一起有秩序的排列，因具有类似性，易成为图，（图2-34），显然红色部分更突出地形成为图。

（6）一般情况下，常见的图形，在头脑中容易成像，故易成为图。如冬季玻璃窗上所结的冰花（图2-35），人们往往可感觉出有些部分像植物、像树等等。这是由于在视觉经验中，所积累起来的形象，在观察事物时产生了联想（图2-36）。联想成奔腾的马群的白云更易成为图。

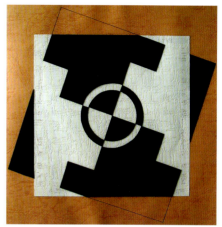

图2-30

图2-31

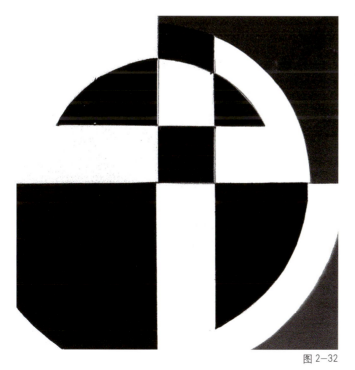

图2-32

图2-33

2.4.4 "面"的错视现象

(1) 形的大小的错觉,由于环境形象大小不同的对比作用,可以使本来相同的图形产生大小不同的错视现象。如图 2-37 所示,我们可以使得相同大小的两个红色三角形分别置于两个不同的背景中,结果是置于周围形体小的图形中的红色三角形产生了显得大些的错视现象;相反,被周围形体大的图形包围的红色三角形,产生了显得小一些的错视现象。

(2) 同等大的两个正圆形,上下并置,上边的圆形,给人感觉稍大。其原因是,一般观察物体时,视平线习惯在物体的中线偏上的位置,上部的图形大多数都形成视觉中心,所以,在视觉上产生了错视效果(图 2-38)。依据这种现象,在文字设计时,将"8"字和拉丁字母的"B"字的上半部,设计得都略小于下部,这样不但调整了由于错视而产生的缺陷,更增强了文字的稳定感,在视觉感受上也比较舒服。

(3) 带有圆角的正方形,由于圆角的影响,会使人产生错觉,其四边的直线,能给人感觉稍向内弯曲(图 2-39)。在设计中,这类图形会感到不够丰满。为了加以补救,可将其边线稍向外弯曲修正,则边线效果会更挺拔些。

(4) 两个等面积的形状相同的长方形,分别在横向和竖向上平均进行较少等份的分割。其错视所产生的效果是,横向等分的长方形,由于横条给人一种左右横向拉长的感象,所以,感觉横向等分的长方形较竖向分割的长方形稍长,而竖向分割的长方形,却有较高的错觉(图 2-40)。

设计者在具体的设计实践中,可按照上述错视原理,根据不同情况加以灵活处理,可以收到较好的设计效果。

2.5 基本元素间的关系解析

点、线、面,这三个基本元素是各自独立的,但同时又是紧密相连,互不可分的。点本身由于形状的变化,面积大小的改变和观察距离远近的不同,会给

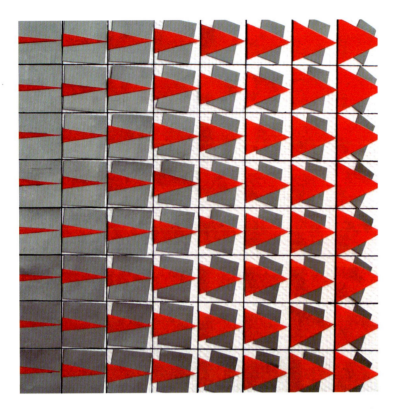
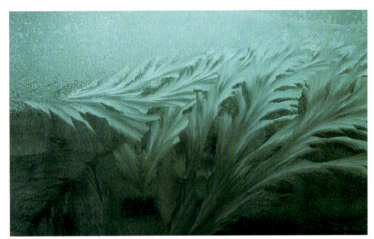

图 2-36

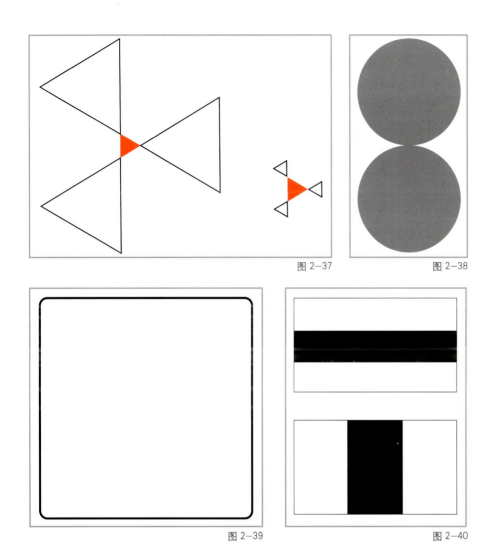

图 2-37　图 2-38

图 2-39　图 2-40

我们由点到面，甚至由点到体的视觉转变。而点的单向排列，会为我们呈现出线的视觉状态，多向阵列又形成了虚面的形态。同样，线的首尾相接就限定出一个面的轮廓，而一个面，当它的长宽比例悬殊时，就又转变成线的视觉形态。由此可以看出，点、线、面，虽然可以单独研究它们的各自特征，但有时它们之间的界限并不是绝对清晰的，甚至是十分模糊的，这就要求我们既要分清它们各自的独特性，又要认识它们的紧密联系。

由此我们可以知道，这些基本元素都不是孤立存在的，虽然我们可以单独研究它们各自的特点，但它们都不能孤立于其他元素而单独存在，更不能摆脱客观条件而呈现。因此，基于这一章的内容，读者应建立一个整体的概念来看各个基本元素，这样才能使我们更好地理解这些元素的特性与本质，以及由它们构成的美丽奇妙的艺术世界。

第3章
平面构成组织形式与美学原理

平面构成组织形式有重复构成、近似构成、渐变构成、发射构成、变异构成、对比构成、空间构成等形式，每种组织形式都或多或少地蕴含着比例与尺度、对称与均衡、节奏与韵律、调和与对比等诸多美学原理。

3.1 比例与尺度

3.1.1 比例

所谓比例是事物形式因素部分与整体、部分与部分之间合乎一定数量的关系。比如整体形式中有关数量的条件，如长短、大小、粗细、厚薄、浓淡、强弱、高低、抑扬和轻重等，在搭配恰当的原则之下即能产生优美的比例效果（图3-1）。比例在组合上含有浓厚的数理意念，必须经过严密的计划与度量，才能找出其适当的比例搭配，以达成恰到好处的完美意象。比例就是"关系的规律"，凡是处于正常状态的物体，各部分的比例关系都是合乎常规的。合乎一定的比例关系，或者说比例恰当，就是匀称。匀称的比例关系，就会使物体的形象具有严整、和谐的美。严重的比例失调，就会出现畸形，畸形在形式上是丑的。

比例还与功能有着密切的联系，在自然形态或人工形态中，凡具有良好功能的，一定具有良好的比例。这在我们人本身（图3-2）、动物、植物、优秀经典的建筑物以及工业产品中都能看到这种例子。因此我们在日常生活中，要养成注意观察的习惯，发现具有好的比例关系的事物，就要收集起来加以研

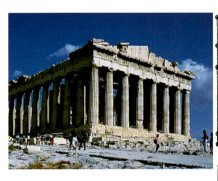
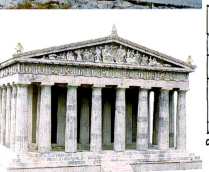
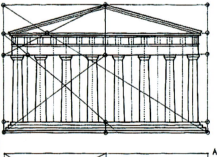
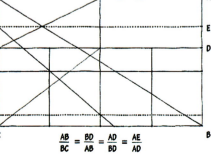

图3-1

图 3-2

究,并运用在具体设计中。自古以来就有众多学者在哲学和数学领域对比例进行过研究,总结出许多法则运用在各个领域。比较典型的有以下几种:

1) 黄金比

把一条线段分割为两部分,使其中一部分与全长之比等于另一部分与这部分之比。其比值取其前三位数字的近似值是 0.618。由于按此比例设计的造型十分美丽柔和,因此称为黄金分割,也称为中外比。这是一个十分有趣的数字,我们以 0.618 来通过简单的近似计算就可以发现:

$$1/0.618=1.618 \qquad (1-0.618)/0.618=0.618$$

这个数值的作用不仅仅体现在诸如绘画、雕塑、音乐、建筑等艺术领域,而且在管理、工程设计等方面也有着不可忽视的作用。大量研究资料表明,从古到今有许多经典建筑、器皿造型的若干细部均符合这个比例。帕提衣神庙、巴黎圣母院、埃菲尔铁塔等等就是典型。

2) 整数比

如1∶1、1∶2、2∶3这样的整数比。由于这种比例存在着一定的倍数关系,因而比较容易处理。图形按此数列比构成静态匀称的明快效果,比较适合批量生产的工业产品和单纯明快的现代建筑。

3) 相加数列比

即"斐波那契数列",是意大利数学家列昂纳多·斐波那契首先研究出的一种递归数列,它的每一项都等于前两项之和。此数列为1,1,2,3,5等等。数列相邻两项的比值随数字的增加趋近于黄金分割数。

4) 等差数列比

如果一个数列从第二项起,每一项与它的前一项的差等于同一个常数,这个数列就叫作等差数列,如1∶4∶7∶10,常用的有1∶3∶5∶7;或者1∶6∶11等。

5) 等比数列比

相邻的两数之比为一定值或近似的数列,如1∶2∶4∶8∶16。常用的有

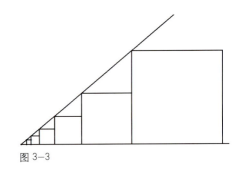

图 3-3

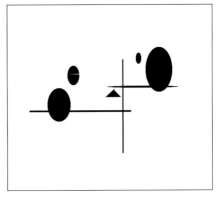

图 3-4

1∶1.4∶2∶2.8∶4；或者 20∶37∶68∶125。此数列比能产生较强烈的韵律感（图 3-3）。

几何形状的一些美的比例规律，自古以来就被人们应用于生产实践之中，如我国木工祖传的"周三径一，方五斜七"的口诀，意思是说，直径为 1 的圆，周长大约是 3，边长为 5 的正方形，对角线长约为 7，就是说明制作圆形或方形物件的大致比例。又如古代画论中有"丈山尺树，寸马分人"之说，人物画中有"立七、坐五、盘三半"之说，画人的面部有"三庭五配三匀"之说，这些都是人们对比例关系的认识和概括。

3.1.2 尺度

形式美的尺度指同一形象中整体与部分、部分与部分之间的大小、粗细、高低等因素恰如其分的比例关系。各部分或整体与部分之间的比例不符合一定的尺度，就显得不和谐，使人感到不美。例如，一个人肩膀高低不一、眼睛一大一小，就背离了人体美的尺度；一座建筑物规模巨大而门窗又少又小，会破坏整体的和谐美。

在建筑设计中，尺度研究的是建筑物整体或局部构件与人或人接触的物体之间的比例关系，及这种关系给人的感受。常以人或与人体活动有关的一些不变元素如门、台阶、栏杆等作为比较标准，通过与它们的对比而获得一定的尺度感。建筑尺度可分为自然的尺度、超人的尺度、亲切的尺度。自然的尺度就个人与建筑的关系而言，能通过人度量出建筑的存在；超人的尺度主要运用于大型纪念物的修建；亲切的尺度主要是建筑物或房间与周围的环境相比，部分构件或整体尺寸相对较小，给人产生亲切的感觉。这里所说的尺度，绝不仅仅等同于实际上的物理尺寸，而主要是心理尺度，一种适宜的人与空间环境的相互关系。

3.2 对称与均衡

物理学认为，如果作用于一个物体上的各种力互相抵消，这个物体便处于平衡状态。这个定义往往也适用于视觉平衡，平面构成中，利用各种元素，以画面为支点，向左右、上下或对角关系上作相应的配置，就能达到平衡的效果（图 3-4）。均衡来源于力的平衡原理，它具有"动中有静、静中有动"的秩序，体现出活泼生动的条理美：轻巧、生动、富有变化、富有情趣，可以克服对称的单调、呆板等缺陷。完全对称的均衡是对称构成形式。

3.2.1 对称

1) 对称的历史

人类从很久以前就认识到世界上存在的物体往往是相互对称的类型。自古的

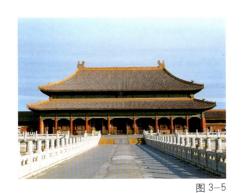

图 3-5

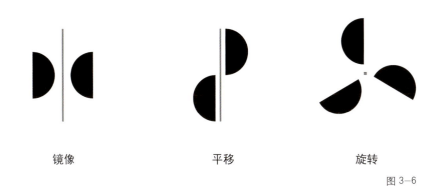

镜像　　　　　平移　　　　　旋转

图 3-6

阴阳学说也是这样由纯粹朴素的自然观察结果产生出来的。人类的身体也是大致对称的，就好像有中线把身体分为左右两部分形成完美的对称。古代人发现把东西对称放置就能产生整齐的美感，于是他们在器物柄、布纹图案以及建筑物中都使用对称设计，埃及的狮身人面像以及中国的故宫即为典型代表。如图 3-5 所示，故宫内的宫殿配置以及其中具体物品的设计和摆放都体现着中国人高度的数学能力，他们将对称概念升华到艺术完美的程度。

2）对称的概念

对称是指图形或物体对某个中心点、中心线、对称面，在形状、大小或排列上具有一一对应的关系。对称能给人以庄重、严肃、规整、条理、大方、稳定等美感，富有静态之美、条理之美；但有时对称，会在人的心理上产生单调、呆板的感受。设计中，在考虑用什么图形时，最常用的就是采用对称的图形。反复使用相同图形可以使画面紧凑调和，不同图形的混合使用则很难产生这种效果。

3）对称的分类

对称容易吸引人的注意力。它的稳定感和静态感强，主体突出，给人以庄重大方的感觉。在平面构成中运用对称平衡的组合方式常采用镜像、平移、旋转、扩大（缩小）等方法，形式是多样的（图 3-6）。

（1）左右对称（反射）

对称中最常用的是被称之为反射的对称。站在镜子前看到的映像就是其相同位置的反射。这种反射由于左右映像是相反对称的，所以也被称为左右对称。形态左右对称不仅使图形紧凑调和，还能产生安定感，令观者觉得安心。对称设计经常被用于建筑、工业设计（图 3-7）和绘画等造型领域。但是，完全相同的左右对称，过于整整齐齐，在设计时应避免显得枯燥无味。

（2）旋转对称（点对称）

自然界中生长的植物是这个世界最赏心悦目的形体之一。大多数情况下植物的美丽都集中在它的花朵上。几乎所有的花朵都是由以一点为中心，花瓣旋转排列，这也是对称的一种，以中心点形成对称，所以称为点对称（也称中心对称），雪花和各种结晶体也是大自然点对称的杰作。

由一点呈放射状展开的方式确实是很自然的，而且还充满了神秘感，所以旋转对称体现出一种神秘的美感（图 3-8）。

图 3-7

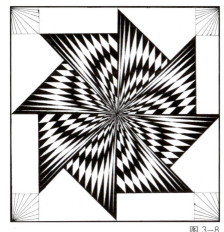

图 3-8

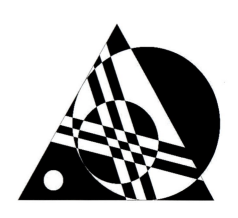

图 3-9

3.2.2 均衡

均衡是利用形态的位置、方向以及色彩搭配等元素，加上视觉心理因素组成的动态的均衡画面。对称形式是均衡构成形式的特殊形式，一般的均衡形式是指非对称均衡（图 3-9）。在构成设计中，均衡构成形式反映的是设计者的主观意志，是设计者审美意识的具体体现。利用均衡形式造型，在视觉上给人感到一种内在的、有秩序的动态美，它比对称形式更富有变化，具有动中有静、静中寓动、生动感人的艺术效果，是艺术设计领域中广泛采用的造型形式之一（图 3-10）。对均衡的感觉常常因人而异，因为自我感觉在均衡构成中占有主导地位。正因如此，这种构成形式更富有个性化，更能体现设计的个性，更有利于构成意图的表达和构成形式的创新。均衡构成注重的是形态间在形状、面积关系、虚实关系等方面的差异，对这些差异在对比中既保持各自的特点又在共同的平面空间中达到有机的调和。

形态的均衡与对比虽然没有严格的规律可循，但在构成关系的把握上仍有一些总体感觉上的要求：

（1）形态的均衡构成是对基础平面的整体进行组织、结构，使平面的总体感觉达到平衡的一种构成方式。这一点与西方绘画的构图，中国绘画的经营位置具有同等的意义。所不同的是，均衡构成不注重形态本身，关注的是整体的组织、

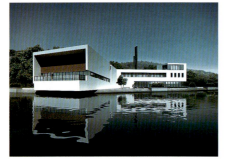

图 3-10

结构关系；而绘画往往更注重的是形态自身在构图中的视觉意义。

（2）形态的均衡构成强调形态组合的疏密关系。在形态组织的疏密关系上，要求疏密一定要形成形态在占有空间的"量"的恰当对比。中国画论对疏密关系有一个生动的比喻：密不透风，疏可跑马。只有在视觉上造成相对的密集与松散的对比或强对比，才能在形态的均衡构成中取得良好的视觉效果（图3-11）。

（3）均衡构成中形态的对比构成强调形态在面积、大小上的对比关系；面积和大小都是构成形态在量上的对比因素。形态之间如果在面积和大小关系上接近，由于差异的减小对比就减弱，使整体平面趋于协调和调和，但整个构成会缺少张力，减弱视觉冲击力。若形态之间在面积和大小形成较强对比，对比的双方都会在视觉上获得突出和强调地位，至于大小形态间谁能成为主要的视觉重点，要视形态的位置、形状、虚实关系而定。例如，一个形态即使较小，但置于平面的视觉主要位置，同时又处在层次的前端就必然得到强调和突出。

（4）形态的均衡构成还应注重形态的虚实对比关系。在现实生活中，虚实对比关系也是随处可见的。如，天与地，天为虚，地为实；人与景，景为虚，人为实。实的形态在视觉上占有突出和主要的地位。

为了获得视觉的均衡，非对称均衡必须考虑视觉重量和形态色彩要素的各自特点，并且运用杠杆原理去安排各种元素，用视知觉原理去把握整体构图的均衡关系。非对称均衡虽然没有对称式那样主体明显，但更具视觉的主动性、灵活性。

3.3 重复与群化

3.3.1 重复

什么叫重复？在同一设计中，相同的形象出现反复排列，称为重复构成（图3-12）。它的特征就是形象的重复性。在重复构成中反复使用的形象称之为平面构成的基本形。

1）基本形

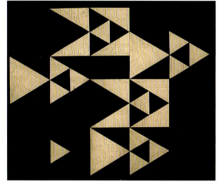

图3-11

在平面构成中为了强调构成关系就应该使单一形态单纯化。这些用以表达意图的视觉元素的形称之为平面构成的基本形。它是构成设计的基本单位。基本形由一个或一组相同或相似的形象组成，在构成中起到调和的作用，基本形设计以简为宜。基本形包括点、线、面。基本形的形状、大小、色彩和机理受方向、位置、空间和重心的制约。

2）基本形之间的关系

在同一设计中，由于基本形之间的位置不同，就会产生各种不同的相对关系供设计者选择，创造出更多的形象。

（1）分离：形和形保持一定的距离而不接触，呈现出各自的图形。如果形象间有共性，会提高设计的整体性美感。

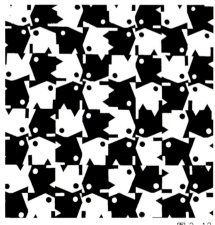

图3-12

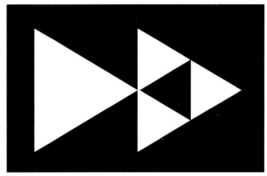
图 3-13

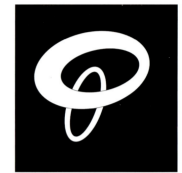
图 3-14

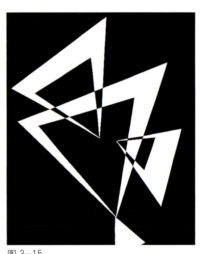
图 3-15

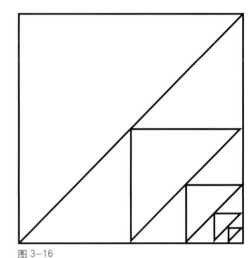
图 3-16

（2）接触：形和形的边缘恰好相切。形和形的联合必然又呈现出新的形（图3-13）。

（3）覆叠：一个形象覆叠在另一个形象上，覆盖在上面的形象不变，而被覆叠的形象就有所变化，覆叠的位置不同也就产生出不同的形象，并产生上与下、前与后的空间关系（图3-14）。

（4）透叠：形象与形象相互交错重叠，交错重叠部分为交叠。重叠部分具有透明性，不掩盖形象的轮廓，透明部分会形成新的形（图3-15），形象与形象之间也不特意分出前后的空间关系。

（5）差叠：两个形象相互交叠，交叠部分成为新的形象，其余部分被减去。

3）骨格

基本形依照什么方式在画面中的各种编排，是有一定的限制或管辖的方式，这种方式或限制，在平面构成中称之为骨格（图3-16）。形式上如建筑楼宇中的钢筋骨架、树的树叶与树枝的编排、人体的骨骼等。

在平面构成中，骨格是支撑构成形象的最基本的组合形式，使形象有秩序地经过人为的构想，排列出各种宽窄不同的框架空间，把基本形输入到设定的骨格中以各种不同的编排来构成设计，骨格起到编排形象和管辖形象的空间作用。

骨格分为有规律性和非规律性骨格。

（1）规律性骨格：是以严谨数学方式构成的。基本形依骨格排列，具有强烈的秩序感。如重复骨格、渐变骨格、发射骨格。规律性骨格有水平线和垂直线两个主要元素。若将骨格线在其宽窄、方向或线质上加以变化，可以得出各种不同的骨格排列形状。

（2）非规律性骨格：没有一定的规律，是由规律性骨格随意和自由地衍变而成，随作者在一定的平面框架内进行划分，因此它具有极大的自由性，形成的作品也具有个性美。

形态的排列组合是平面构成的基本方式，由于基本形态的简洁，结构和组合就有了特殊的视觉意义。审美的情趣可以说不在于单一形态本身，而存在于形态的组合和结构所体现出来的形式美感。

在重复构成形式中，排列体现了形态在视觉上的秩序感，骨格的单元、形状、大小、方向等也是相同的，而重复则是对形态的强调（图3-17）。

运用表现形式上的重复，目的在于引起视觉的注意，加深视觉对形态的印象，进而加强形态及其构成形式对视觉的冲击力。

图3-17

3.3.2 群化

将两个或两个以上一模一样的基本形，按照一定的目的、方法加以群集，我们称之为基本形群化，基本形群化是平面构成课的一个训练课题，作为造型训练的一种方法，它主要是从抽象形态（几何化的点、线、面）入手，进行形的重新组合与排列，由于"形态融合"，产生了新的"形"，所构之形相对独立，且极为简练、有力而具符号性。群化，是基本形重复构成的一种特殊表现形式。它不像一般重复构成那样，在上、下或左、右均可以连续发展，群化具有独立存在的意义。

图3-18

群化在标志设计中经常应用到。特别是在近代科学高度发达的社会里，为了便于传达信息，生活的各个领域都较多地运用符号性质的图形，去表达事物。如：产品的商标、企事业或各类团体的标徽，各种大型集体活动的指示牌，或者交通运输以及公共场所使用的标志和现代环境公共艺术雕塑等，很多都是以符号的形式来表现。如日本的"三菱"公司所用的商标由三个菱形群化而成。又如，国际奥林匹克运动会的会徽，它是以五个正圆形环群化在一起，用以象征世界五大洲的团结等等寓意。例如国际羊毛局推出高比例羊毛混纺标志（图3-18），由三组柔性曲线旋转连续群化组合而成，整个标志紧凑、独立、稳定，且概括了羊毛和产品的特征，通过"线团"的形象，使人联想到织物柔软的特点，极为形象。

从对上面的几个平面设计的分析，我们不难看出，形与形多种组合关系给我们的设计提供了更多可能，进行基本形的群化有如下一些特点：

（1）基本形宜少不宜多，且外形不宜繁杂，构成之后也力求简练、概括、醒目，不琐碎细小。

（2）基本形群化，一般均为将某基本形围绕某个中心进行集中有序排列成重复

的群化图形，基本形既可以进行平行及旋转对称排列，也可采取不对称的自由排列。

（3）排列组合时，在方向、位置等方面可灵活多变，且充分运用接触、叠透等多种组合关系，但需紧凑严密，而不松散。

（4）所构形独立完整具有美感，特别是整体效果，黑白、虚实等关系应得当。

（5）结构求稳定、平衡。

在进行基本形群化过程中，由于形态多变，有时很难事先在头脑中预想出其最后的组合效果，所以，为求得最佳效果，可以事先将设计好的基本形用剪刀剪下若干个（包括正形和负形），然后进行随意的排列组合"游戏"。一开始，可以无目的，无目标地进行，对基本形排列组合之方向、位置、距离、正形、负形以及形与形组合关系应多尝试，以上过程也可以通过计算机图形软件进行操作。然后将比较好的创意及图形记录下来，甄选出造型新颖、极富美感的新的"组合"形，通过这样的构成训练，可以提高设计者的审美能力、动手能力，培养创造力。

3.4 节奏与韵律

节奏与韵律在审美领域主要始于音乐。节奏本是指诗词中的平仄格式和押韵规则以及音乐中音响节拍轻重缓急的变化和重复。节奏这个具有时间感的用语在形式设计上是指以同一视觉要素连续重复时所产生的运动感。韵律原指音乐（诗歌）的声韵和节奏。诗歌中音的高低、轻重、长短的组合，匀称的间歇或停顿，一定地位上相同音色的反复及句末、行末利用同韵同调的音相加，以加强诗歌的音乐性和节奏感，就是韵律的运用。

平面构成中单纯的单元组合重复易于单调，由有规则变化的形象或色群间以数比、等比处理排列，使形象变化、位置变化产生如音乐、诗歌般的旋律感，称为韵律。有韵律的构成具有积极的生气，美感蕴含其中。《百老汇爵士乐》是蒙德里安在纽约时期的重要作品（图3-19），也是其一生中最后一件完成的作品，它明显地反映出现代都市的新气息。活泼跳动的彩色界线，由小小的长短不一的彩色矩形组成，分割和控制着画面。它们以明亮的黄色为主，并与红、蓝间杂在一起形成缤纷彩线，彩线间又散布着红、黄、蓝色块，营造出节奏变换和频率震动。看上去，这幅画快乐、明亮，生机勃勃且充满音乐感。既是充满节奏感的爵士乐，又仿佛夜幕下办公楼及街道上不灭灯光的纵横闪烁。

3.4.1 节奏

平面构成中节奏感是通过基本形在大小、形状、色彩上的变化，通过排列组合产生出富有起伏、律动的形态，并通过以下的方式实现"节奏感"的：

（1）形体的大小变化呈现规律性变化；

（2）形体间空间变化呈现出渐变秩序；

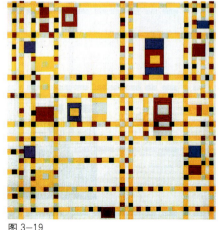

图3-19

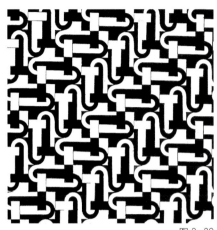
图 3-20

图 3-21

（3）形体间的肌理变化具有视觉和谐的变化秩序；

（4）形体间在色彩的纯度、明度、彩度上作规律性的变化；

（5）形体材料的质地变化等。

常见的表现节奏的形式有两种：

重复的节奏：

在平面设计中由于一种或几种元素重复排列从而产生节奏。这种节奏感主要是靠这些重复形态以及它们之间的距离而取得的。它可以运用不同的形态变化，或用多种以上的形态变化，又或多种形态单元交替重复排列，以取得一种丰富的节奏感。重复的元素是取得节奏感的必要条件（图 3-20）。如果没有一定数量的重复元素，便不能产生节奏。如果只有重复而缺乏一定的规律变化，就会造成单调的效果。因为过分重复会引致单调乏味、厌烦之感，若每个基本形都有不同的变化时就能引起观者的探索趣味。各基本形有不同的变化而又相近似的地方，远看如同出一辙，近看则变化万千，由此形成近似构成（图 3-21）。

渐变的节奏：

是指在平面构成中，利用基本形态作有规律的增加或减少，使画面产生有序

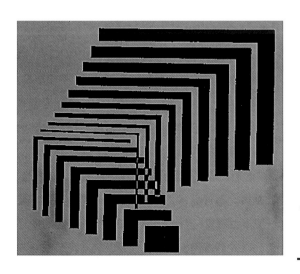

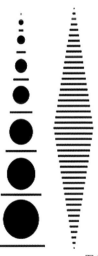

图 3-22

图 3-23

图 3-24

图 3-25

的变化（图 3-22）。如形态的大小、色彩的冷暖、肌理的粗细变化等（图 3-23）。

渐变的节奏也常因元素的渐变缓急程度不同，或形态的繁简而产生多种的形式变化。相同或近似的基本形态的排列环绕一个共同的中心点向四周重复称之为发射构成形式，具有特殊的视觉效果（图 3-24）。发射中心与方向的变化构成不同的图形，造成光学的动感和强烈的视觉效果，具有多方的对称性，如鲜花的结构、太阳的光芒等都称之为发射形式。这种构成形式强调的是形态对发射中心的呼应关系，通过众多形态的环绕排列，既强调了构成元素的向心力和秩序感，又使中心部分得到了加强和突出（图 3-25）。

3.4.2 韵律

韵律是构成要素在节奏基础之上的有秩序的变化，高低起伏，婉转悠扬，富于变化美与动态美。节奏是韵律的纯化，充满了情感色彩，表现出一种韵味和情趣。只有节奏的重复而无韵律的变化，作品必然会单调乏味；单有韵律的变化而无节奏的重复，又会使作品显得松散而零乱。构成艺术及其他艺术设计处理手法的协调与变化离不开节奏与韵律因素的相互渗透和调和。如著名建筑学家梁思成先生在《建筑与建筑的艺术》一文中曾以北京广安门外的天宁寺塔为例（图 3-26），分析了在建筑垂直方向上的节奏与韵律，他写道："……按照这个层次和它们高低不同的比例，我们大致可以看到（而不是听到）这样一段节奏，感知其中的韵律。"

总之，虽然各种韵律所表现出的形式是多种多样的，但是它们之间却都有一个如何处理好重复与变化的关系问题。而平面构成中的韵律形式大体可分为以下

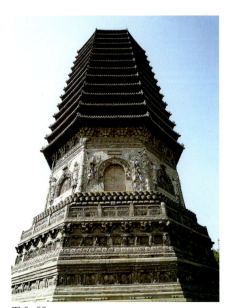

图 3-26

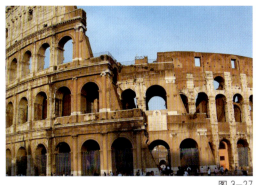
图 3-27

图 3-28

几种形式：

1）连续的韵律

其构图手法强调运用一种和几种组成要素，使之连续和重复出现所产生的韵律感。如许多大型公共建筑的形体设计，通常使外立面形体形成由等距离的壁柱和玻璃窗组成的重复韵律，增强了建筑物的节奏感。

2）渐变的韵律

此种韵律构图的特点是：常将某些组成要素，如体量的大小、高低，色调的冷暖浓淡，质感的粗细轻重等，作有规律的增强与减弱，以造成调和和谐的韵律感。例如我国的古代塔身的体形变化，就是运用相似的每层檐部与墙身的重复与依次规律变化而形成的渐变韵律，使人感到既和谐调和又富于变化。

3）起伏的韵律

该手法虽然也是将某些组成部分作有规律的增减变化所形成的韵律感，但是它与渐变的韵律有所不同，而是在体形处理中，更加强调某一因素的变化，使体形组合或细部处理高低错落，起伏生动。这种韵律能使人产生波澜起伏的荡漾之感。

4）交错的韵律

运用各种造型因素，如体量的大小，空间的虚实，细部的疏密等作有规律的纵横交错、相互穿插的处理，形成一种综合的丰富的韵律感。如古埃及、古希腊石梁柱结构的神庙、古罗马的拱券结构（图 3-27），哥特教堂的尖拱与飞券（图 3-28）以及我国古代的斗栱（图 3-29）所表现出来富有变化的依托于结构形式的古典韵律，在荷载合理传递的过程中美化结构构件，它们体现出来的建筑韵律美，单从艺术角度上看也是近乎完美的。交错的韵律产生的动感非常强，运用得好，能产生生动活泼的效果。

5）特异韵律

从主体构成各造型要素做有规律性变化（如重复、渐变、近似等）中求突破，构成要素在有秩序的关系里，有意违反秩序，使少数个别的要素显得突出，以打破规律性（图 3-30）。如在大自然里绿叶丛中的红花，夜空星群间的明月，荒漠中的植物（图 3-31），这种突破是一种理性的表达，在视觉上造成强对比，产生新奇美感。

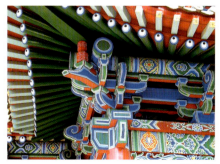
图 3-29

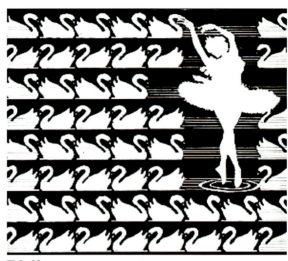

图 3-30

节奏与韵律在平面构成中具有突出的意义。艺术作品的节奏韵律复杂多变，其处理方法难以尽述，绝不仅仅限于上述几种。同时，设计师常常在一件作品中运用数种处理手段，以致根本无法单一归结到哪种类型。节奏与韵律之美需要我们不断发现、鉴赏与领悟，并利用这些自然规律去指导我们的设计创作。

3.5 调和与对比

3.5.1 调和

调和，指两个或两个以上的构成要素间存在有较大差异时，通过另外的构成要素的过渡衔接，给人以协调、柔和的感觉。调和强调共性、一致性，使对比的双方减弱差异并趋于协调。

在调和的具体运用方面，可以利用主题来调和全局，所有形态均围绕一个特定的基调进行编排，利用线的方向来形成明确的指向性，可以选择形象与大小调和的元素形成亲密和谐的视觉同一性，也可利用一色或多色的变化来控制协调主色调，利用材料或质地的变化形成视觉效果的差异，等等。使这些有变化的各部分经过有机地组织，从整体到局部得到多样调和的效果。

具体的调和方法，有以下几种。

1) 同质要素调和

选择同形、同色、同大小、同方向、同质地等相同性质的形态进行组合，易于取得调和的视觉效果（图 3-32）。

2) 类似要素调和

选择形状类似、性质类同、色彩相近、大小接近、质感相似的形态进行组合，易于取得调和的视觉效果（图 3-33）。

图 3-31

图 3-32

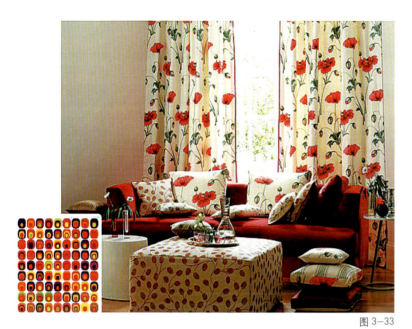
图 3-33

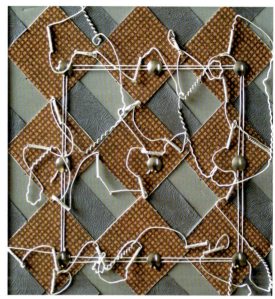
图 3-34

3）异质要素调和

不同性质的形态组合也要寻求形态某一方面的一致性（图 3-34），或者把形态分出主次并加大主体形态，或是把诸多形态贯穿连接起来等，都能够取得调和的视觉效果。

调和使形象要素有变化的各部分经过有机的组织，从整体到局部得到多样调和的效果。如室内装饰设计中不仅要求饰面间的和谐，而且要求整个室内空间的和谐。无论是建筑结构与家具之间、家具与摆设品之间、家具与家具之间，应该组成一个趋于协调的整体（图 3-35）。

3.5.2 对比

对比，是突出同一性质构成要素间的差异性，使构成要素间具有明显的不同特点，通过要素间的相互作用、烘托，给人以生动活泼的感觉。对比强调个性、差异性。例如用色上采用大面积的暖色，而在局部采用鲜明的冷色，这就可产生对比自然和谐的效果（图 3-36）。

对比与调和的法则，在自然界和人类社会中广泛地存在着。有对比，才有不同形态的鲜明形象；有调和，才有某种相同特征的类别。

艺术设计中，对比是取得变化的一种重要手段，可使形态生动、活泼、个性鲜明，产生强烈的刺激力和表现力；而调和又使对比的双方起着过渡综合的协调作用，使双方彼此接近，产生强烈的单纯感和调和感。只有对比，没有调和，形态就显得杂乱；只有调和没有对比，形态则会显得呆滞、平淡无味。创造形态要根据不同情况，或突出对比或强调调和。突出对比时，要注意到它的调和；强调调和时，又要加以少量的对比，这样，对立又调和，作品才既显和谐又能引人入胜。

图 3-35

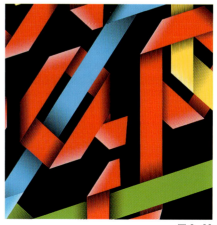
图 3-36

3.6 形态与空间

我们所居住的这个世界，充满了物体和空间。每一个物体都有一个形态。"形态"与"形状"都具有长度与宽度，但是形态还具有深度，是三度空间的形体。形态亦分为"几何形态"和"不规则形态"两种。

"空间"是指介于物与物之间，环绕物与物四周或包含于物之内的间隔、距离或区域。在视觉艺术里，空间可视为兼具有二次元空间与三次元空间的特性。

点、线、面等基本元素在营造空间氛围中具有不可忽视的作用。我们要从生活中寻找和发现这些造型元素来统筹环境，可以使空间更加完整，是创作的重要手段之一。具有形式美的空间设计，作品才是一个完整的调和体（图3-37）。

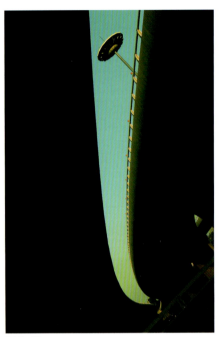

图3-37

3.6.1 认识空间的重要性

我们要习惯于审视空间、研究空间和利用空间。二维空间的设计在画面上其实表现的是头脑中的立体构思，在设计中这是非常重要的一环。我们的思维在三维空间和二维空间之间转换，既要完成构思平面化，又要完成平面立体化。因此，要成为一名优秀的设计师就要有意识地培养抽象思维能力和空间想象能力。空间是设计元素的载体，造型的基础。通过对空间的分析和了解，发展空间意识，需要设计师能够深刻理解空间即是设计的元素，也是设计的载体。

3.6.2 空间设计的种类

一维空间设计泛指单以时间为变量的设计，二维空间设计亦称平面设计，是针对平面上变化的对象的创作（图3-38）。三维空间设计亦称立体设计，如产品设计、包装设计（图3-39）、建筑设计与环境设计等。四维空间设计是三维空间伴随一维时间（即3+1的形式）的设计，如舞台设计等。

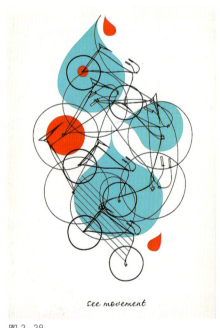

图3-38

3.6.3 在平面中创造真实空间感的手法

二维空间中，在视觉上创作高、阔、远的三维空间感形象过程，会融入人们需要传达和表现的各种情感诉求、信息意愿以及创意想象等高于认识的特殊的形象思维过程。从认识到能动地创造多种空间感觉的综合因素，是为设计传达和表现需求的。在平面中创造真实空间感的处理手法包括平面式空间表达、光影式空间表达、点线式空间表达等。

1）平面式空间表达

在画面上利用平面形象本身的大小比例、前后叠压、倾侧旋转、明度变化等在平面上造成一定的深度与层次感，这是最为常用的一类空间处理手法，具体可

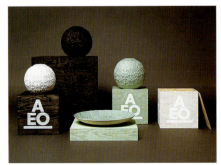

图3-39

图 3-40

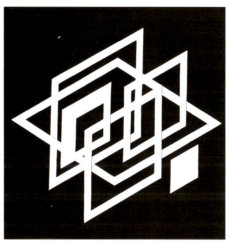

图 3-41

图 3-42

以采用大小并列法、前后叠压法、明度变化法、肌理表现法、焦点表现法、配置表现法、线性透视表现法等。

（1）大小并列法：

人们已经习惯于近大远小的思维定势，所以对于平面上并列的大小形象，也自然有一种远近推移的习惯作用。而且从大到小依次排列的范围越大，这种加深空间的感觉越强（图3-40）。

（2）前后叠压法：

一个形象错开覆叠在另一个形象之上，将产生一前一后的空间遮掩的层次感。如果层层叠压成片，则将有较强的深层空间意味（图3-41）。

（3）明度变化法：

利用图与底的明度反差的变化法。反差越大的图形越向前，反差越小的图形则越向后退。以此将分出若干层明度空间来。还可以将远处的形采用低明度、冷色，近处的形采用较明亮的、暖的颜色，用以区分远近的距离感。

（4）肌理表现法：

由于形象肌理的纹路有粗细之别，往往越是清晰粗糙的在视觉上感觉越向前跑，而越是光滑细腻的在视觉上感觉越向后退，不过光滑形象且有强烈反光的反而会更加活跃。因此不同肌理也会产生丰富的空间变化（图3-42）。

（5）焦点表现法：

运用对焦的原理，凡在焦距范围内的形象表现清晰、详细，焦距外的形象则表现较不清晰、粗略（图3-43）。

（6）线性透视表现法：

运用透视倾斜的线条，使形象逐渐向远处聚集或变小，形成强烈的空间感（图3-44）。

以上各式在平面空间中表达深度与层次感的表现方法，在设计实践中常常不局限于一类空间处理手法，而是交叉综合运用的时候较多。

图 3-43

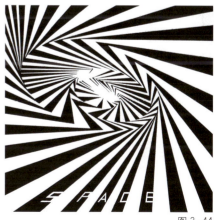

图 3-44

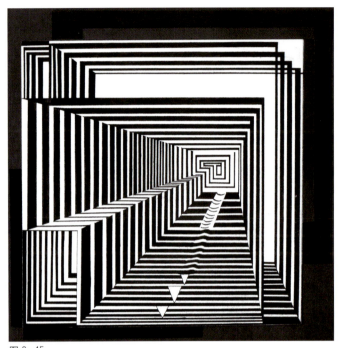

图 3-45

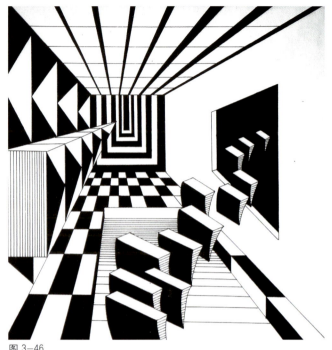

图 3-46

2) 光影式空间表达

光影是大自然赐予造型艺术的特殊武器。没有光影的世界,将是一个冷漠而不可思议的世界。而利用光线的明暗转折、投影的扭曲向背、黑白的叠压反衬、边缘的渐变对比,将会使画面产生无穷的空间变化形式。将平面形象在画面上进行折转或扭曲,在光线的参与之下,使形象呈现黑白明暗两相对照的效果,其立体空间感会即刻形成。一黑一白、层层相叠,相辅相成、互相映衬,给人以层层投影相托的深度感。如果再加上不同形状的叠影,将令画面更为丰富(图 3-45)。

3) 点线式空间表达

以零维的点、一维的线进行排列,使用疏密、集中、折转等错综复杂的变化方式,可使一组组线出现凹凸不平的层次,出现体面的透视,最后出现有序的起伏以至递进的转折律动。这说明一维的线也可塑造三维的空间。将等距的点或线调整为渐次变化的不等距关系,则会使得原点线呈现起伏变化,若将其穿插摆放则可显现起伏的层次(图 3-46)。

以上所谈到的各种在平面中创造真实空间感的表现方法,其实是真实空间中客观存在的自然现象。它们可以单独使用、并列使用或综合使用,运用恰当,都能达到生动自然的空间意味。

3.6.4 在平面中创造超自然空间的手法——矛盾空间

在平面上创造真实的空间能给人以亲切、自然、身临其境之感。但如果仅仅再现自然空间现象,似乎远远表达不了人们方方面面的主观意愿。因此,我们不

妨打破自然规律，从幻觉、理念、常人意想不到的角度，去创造虚拟的空间，从而给人一种新奇、怪异的虚幻意境（图3-47）。当然，其手法与表现真实空间的手法自然截然不同。

图3-47

矛盾式空间表达是在二维空间中表现创意的一种特殊形式。所谓矛盾空间是指在真实空间里不可能存在的，只有在假设或想象的空间中才存在的空间概念。它反常理，不合逻辑，但饶有情趣。

在矛盾空间画面上，每个局部的形象都合乎视觉常理，而当局部编排在一起时整体效果却违反常理，矛盾丛生。究其根本原理，还是起源于视错觉的形而上的、表象的、违反逻辑的组合，这种空间表达仅属于主观的、善意的、乌托邦式的游戏。但它对于启发人的想象力、开拓人的超常思维、无疑有着积极的推动作用。

矛盾式空间表达手法可以采用共同面联接法、前后穿插错位法、共同连线法等等。

共同面联接法：

将两个视点不同的立体形状，借助一个共有的可视面而接连在一起，给人以游移不定的视错觉感，从而实现矛盾共存（图3-48）。

前后穿插错位法：

利用线条在平面上无前后、无体积、无朝向的模棱两可性，线条故意在平面之间肆意穿插错位，造成某种条理紊乱的、恶作剧式的滑稽情趣（图3-49）。

共同连线法：

利用轮廓线的透明重叠性，故意从中阻断个别线条，并进行误导性错续错补，使之成为层次错落不清的感觉既合理又不可思议的矛盾（图3-50）。

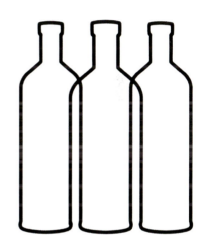

图3-50

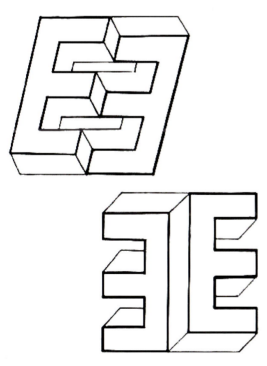

图3-48

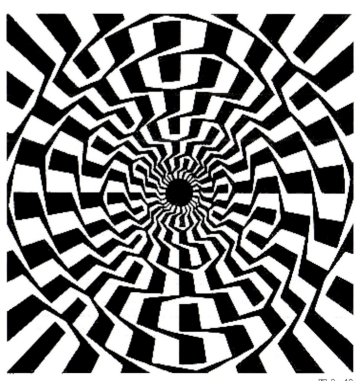

图3-49

图 3-51

　　这些矛盾空间创造法在广告、标志等设计中广泛使用，成了吸引眼球的利器。虽然以上列举了一些创造矛盾空间的方法，但是矛盾空间没有绝对固定的程式。这些方法虽然不胜枚举，但都立足于立体派多视点，有意造成一种视错的效果，从而增加视觉强度，形成标新立异的视觉效果。荷兰著名版画设计师埃舍尔所营造的"一个不可能的世界"至今仍让我们赞叹不已。他把艺术与数学巧妙结合，用精湛的写实技巧表现出来，也使埃舍尔的声名为之大振，称他是一个融合艺术与科学的画家，而享誉世界（图 3-51）。

3.6.5 意象形态

　　意象即知觉形象和意境，它并非对现实对象的机械复制，而是对其总体结构特征的主动把握。就是与过去所产生的经验混合在一起，成为一种与外在的知觉对象相对应的独立的形象。意境是艺术作品所体现的生活图景和思想感情融合一致而形成的一种艺术境界，成功的艺术作品往往能够情与景交融，意与境相汇从而达到精神、视觉上的愉悦和心理需求。意象具有三种性能，即图形、图识、图理。而每一个意象的作品都应该同时具备这些性能，只不过是每件作品所表达的侧重点不同而已，凡是一个视觉形象，总要带点描绘事物的性质，符号自身也会有它特定的形态，只不过这些形态不是为了再现事物，而是提炼出事物中的抽象概念，并将这一概念浓缩为具有哲理性的视觉化主题符号，以

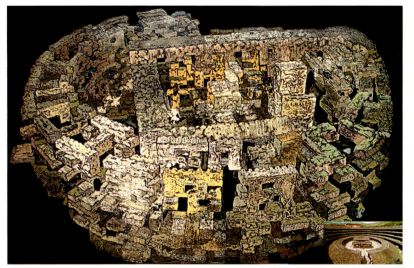

图 3-52

图 3-53

新的方式重新组合排列进行意象表达的过程（图 3-52）。意象构形不同于点、线、面的单纯构形，它是以具象形态为基础，重在强调造型的精神表现。因此意象构形更关注人的情感因素（图 3-53），意象形态并非着意表现具体事物的外部形态，而是把其中所包含的抽象概念作象征性的呈现（图 3-54）。

3.7 形态的紧张感与动感

3.7.1 紧张与松弛

构成画面的紧张感能令人震撼，产生共鸣，为了强调紧张感，形状与颜色、构成与空间等元素可以产生较强烈的动态的紧张感；形状相互冲击集中于一点，产生尖锐的紧张感；还有一种与此相反的创造手法或说形式——松弛的艺术。松弛感可以通过物体的松弛来体会，以绳子为例，将其两端相接，中央自然下垂，形成一个圆弧。这就是松弛。虽然是用"松弛"来形容，但是由于材质的限定，绳子只能下垂到一定的限度。所以说，下垂中也包含一定的紧张感，与拉直的紧张感是一种截然不同的紧张感。

建筑师高迪就利用这种松弛感决定形状（图 3-55）。日本寺院建筑的房檐两端都略微上翘，据说就是用松弛的线为参照，建造出的曲线。此外，现代许多桥梁的弧线都是绳索的松弛曲线。"松弛"现在已经进入到了我们生活的各个角落。可以看出制造紧张感的方法不止一种，甚至用完全相反的方法"松弛"也能营造出紧张感。

图 3-54

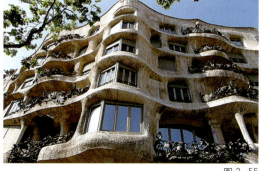

图 3-55

图 3-56

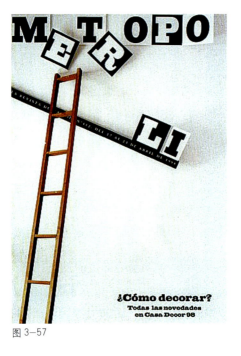

图 3-57

图 3-58

3.7.2 动感构成

富有动感的构成往往十分引人注目。运动是释放能量、活力四射的象征。作品中动与静的平等表现十分困难。为了适应主题，就要以其中一者为主，静的作品中必须有动的要素，而动的作品中也必须有静的要素。

动感的作品能够吸引人们的目光，并传达活跃的动感。如欲赋予画面以动感，倾斜的构成方法往往比水平的构成更有效。再有波浪形和反复使用单一图案都可以制造出动感效果（图3-56）。设计动感构成还有其他方法，破坏稳定图案的一部分，打破平衡就可以产生动感。比如一横列相同方块，右边的方块向下倾斜就产生向下的动感（图3-57），如果向上倾斜就会产生向上跳跃的动感。构成中运用圆弧可以有效地表现类似旋转的运动。反复使用同样的或近似的图形，能够产生节奏感。将圆弧组织成山形反复使用能够表现海浪一般激烈的动感（图3-58）。

图 3-59

3.8 二维作品表面处理技法——肌理构成

肌理，一般是指物象表面显现的自然纹理（图3-59）。肌理构成则是指设计者运用自然纹理在视觉、触觉经验上的可识辨性，有意识地去开发与创造新的视觉传达的信息手段。它包含了对于现成材料的运用，包括对某些肌理在形成过程中之偶然形态的驾驭与掌握（图3-60）。它是"必然是通过偶然来实现的"哲学规律在构成上的反映。在我们前

图 3-60

面所讲的一切构成形式上，可以说无一例外的都有着自身的纹理，都可以为肌理构成所采纳，并得以综合的利用。

肌理是一种特殊形式的美，它让我们仅仅从"一看"就能感受到面的质感和纹理感。从审美的角度去研究和应用肌理的特征和属性，就使平面构成有了更多的视觉语言和表达手段。在实际应用中，表面的处理除了明暗关系、色彩关系外，如果再加上肌理关系的处理就从手法和视觉上丰富了平面设计。肌理特殊的视觉感受是其他视觉形式所不能替代的。

肌理大多是物象内在结构呈表面化的一种反映形式及外在的质感显现。比如在一段树干之上，外表的树皮、断面的年轮（图3-61）、剖面的木纹等，不同角度有着不同的纹理。若将其综合运用于一张画面之内，必定能反映出深厚的生活内涵。松树粗糙的树皮、人类的肌肤与巨大海洋动物蓝鲸光滑的皮肤显示了不同肌理与生命的存在方式及其生存的环境，干旱的大地表面上（图3-62），开裂的泥土所形成的肌理反映了严重缺水的自然现象。

人造物的表面处理除了视觉上的美感外，还有重要的一面就是肌理具有超出审美的使用功能。如流线型的造型及其光滑的表面是为提高速度而设计的；汽车轮胎表面的肌理（图3-63）虽然有视觉审美的属性，经过人为的设计和处理，但丝毫也不能降低其肌理的使用功能。

肌理通常分为视觉肌理（图3-64）和触觉肌理（图3-65）两个部分。视觉

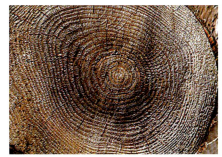

图3-61

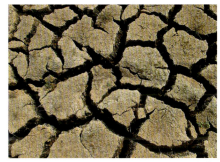

图3-62

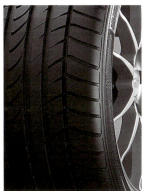

图3-63

图3-64

图3-65

肌理是可以直接用视觉去分辨物体的表面纹理差异；触觉肌理则是要借助手或体肤接触物体才能辨别的纹理差异。此外经过长期触觉体验之后，将光感、触觉经验及视觉等综合运用，会使肌理感知不断深化、快捷。而肌理构成正是建筑在这一基础之上的，恰当而有效地采取、广泛而综合地运用，正是肌理的感知经验的结果，构成作品传达表现的方式可以说是得到了突破与升华。

3.8.1 视觉肌理的表现方法

视觉肌理是肌理在视觉上造成的一种视觉感受。视觉肌理表现为视觉上的质感，但它不具备触觉上的质地感。对视觉肌理而言，视觉上的粗糙感并不意味着触摸时也具有粗糙感。这是视觉肌理与触觉肌理的区别（图3-66）。

绘制是视觉肌理的传统手段，而且它还常常受到技巧和时间的种种限制。为了突破这一局限，人们开始把目光投向了对工具的开发、对材料的广泛开发、对技法的诸多求索等各方面的因素及其综合使用之上。也就是脱离了单一的"绘写"，而采取了众多画家所不屑于使用的"做"的方法。总之，一切从实用的角度出发，一切为理想的效果服务，而不仅仅在于比试技法之高下。这也许就是实用美术与纯艺术创作之间的差异吧。视觉肌理的表现方法如下所示。

1）描画制作的肌理

描画的肌理不单纯仅是利用绘画线描的基本功力，而且还包括了渲染、皴擦以及借助工具规范制作的工艺手段在内。如渲染皴擦法，先将纸全部打湿。可在其湿时用软笔作淡墨、多块小面积的局部渲染，并使墨色之间有晕开式不均匀的边缘接触。待其半干时用稍重的墨作小面积、较密集的柔擦点画。等其快干时再用枯笔施以参差错落的不同皴法，令重墨与飞白交替出现，使整个肌理显出丰富而均匀的层次（图3-67）。

2）浸染喷淋的肌理

浸、染、喷、淋是几种偶然性较强的不同肌理制作手法，其共同点是基于对水与色的控制程度的掌握，驾驭偶然性发展中的必然性（图3-68）。

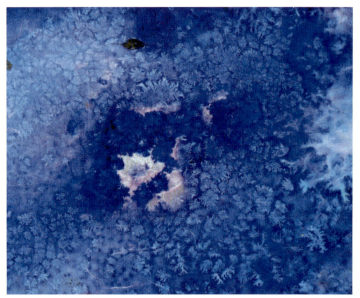

图3-66

图3-67

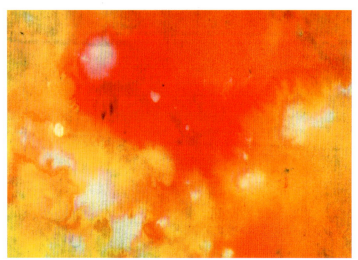

图3-68

图 3-69

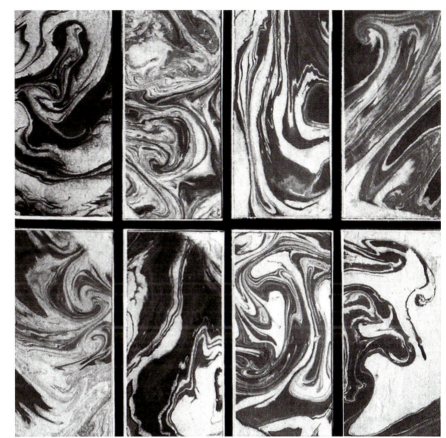

图 3-70

(1) 结扎浸涮法

将较有韧性的纸张（如皮纸），进行折叠、缝合、捆扎等不同处理，然后分别在不同色相或不同色阶中进行短时的浸泡或涮染。待干后还可反复交替多次进行浸涮。只是在折扎与缝合处尽量少触水或不触水为好，同时还应注意不可用胶性较大的颜色，以免粘连。待干透之后打开观看，如不理想还可以换位结扎浸涮，直至观看效果理想为止（图 3-69）。

(2) 墨纹彩纹法

大理石纹是岩浆融合运动的定格样式。依此规律在浅水之中用色、墨在水面上进行随意的弧状运动，可以得出行云流水般的形态变化，再将有一定吸水力的纸张在水面上作一次性的吸附，那么水面上的图形就可定格在纸面之上，待干后即成为动感式的肌理（图 3-70）。

(3) 油蜡防染法

由于油脂与蜡烛的抗水性能，使涂有油或蜡的地方不再沾染水色。反之，凡涂有水色而未干的地方也排斥油色的侵染。而由此产生的对抗性的边缘都有一种进退张弛的力度感。

(4) 喷洒晕开法

在干纸上先行洒落一些清水或淡墨水。待其稍干时再喷上几种浓淡不同的色、墨，使其呈现不同层次的晕开形式。如果用较浓的色彩喷成局部的颗粒状态时，

图 3-71

图 3-72

图 3-73

还可对局部进行清水喷淋，使色粒瞬时扩散，形成礼花式不定向绽放的肌理（图 3-71）。

3）吹抖滴流的肌理

彩霞的光晕、唐三彩的窑变、屋漏痕的意蕴都给人留下了较为深刻的回味与启发。利用颜色在流淌中的不确定性，可以制作出极为丰富和不同趋向的肌理变化。

（1）抖落直吹法

将陆续抖落于画面的不同色滴，用吹管对准色点儿中心迫近直吹，使色滴均匀受力后向周围爆炸式散开，并与先后抖落的色滴形成交叠发射之状，构成大小不一，错落有致的肌理。

（2）滴流侧吹法

利用屋漏痕的倾流之势，先用嘴作纵横驱赶式吹流，然后对个别不如意的流势再用吹管做局部的补吹，并对个别空白较大的地方施以点滴少量有差异的色流，以丰富肌理色彩（图 3-72）。

（3）综合吹吸法

在画面中央积存两三种色流，然后交叉向四方扩散侧吹及局部的补吹，待基本均匀散开后，待画面稍干之时再行抖落色滴及水滴，并进行点滴直吹，从而造成一种大脉络的视觉的效果（图 3-73）。

4）弹拨印拓的肌理

与前两类手法一样，弹、拨、印、拓也与水的作用有着紧密的联系。如果说浸染喷淋、吹、抖、滴流都是直接以水色作用于画面的话，那么弹、拨、印、拓则是依靠其他媒介以转移的方法作用于画面的。

（1）墨线弹压法

借助木工运用墨斗弹压规矩线的方法，可以直接弹压墨线或彩线，使其纵横交叉。还可在线绳之上打成距离不等的结扣，分段施以不同的色彩，并斜向交叉

图 3-74

图 3-75

在纵横的网格中，造成断续的彩线和彩点，呈现变化的肌理。

（2）排线拨动法

将细线绳像琴弦一般固定在框架之内，在分条分段着色后迫近画面，然后以笔杆等硬物依次拨动线绳，使画面出现虚实不等的彩色弧线。依此交叉换色进行，并可在交叉单元中施以添加色彩或晕染，将使整体肌理变化多端。

（3）转印对揭法

将色墨依照一定的变化规律，排列在平板玻璃之上，并将其调整到理想的配置时再将白纸覆盖在上面，将纸张压平后纵向对揭。将对揭的纸张铺在备用的画面上展平压印，再横向对揭开来，就呈现出与玻璃板面配置相似，但更为含蓄而柔和的肌理效果（图3-74）。

（4）拍拓盖印法

在大面积的较为粗犷的现成纹理上铺以柔韧的纸张，用有弹性的布包蘸上色墨后依次拍打纸面，使画面呈现细密而粗犷的纹路。将画面改放在平版上，趁未干之际可随机盖印不同朝向的抽象图形，可以产生丰厚之感。

5）刮刻擦磨的肌理

刮、刻、擦、磨与纸基的厚度和色彩涂抹的厚度紧密相关。因为只有在一定厚度的条件下才能施以刮刻与擦磨的措施（图3-75）。

在较厚的纸基上，用钝器依次徒手划刻，使纸面出现串串轻微的划痕。用刮刀将较稠的色墨顺着划纹平刮在纸面之上，现出断断续续的飞白，待色墨半干时再用钝器从交叉方向依次划刻色面，就可在原来划刻的纹路上出现点点顿挫，从而造成又一层次的肌理。

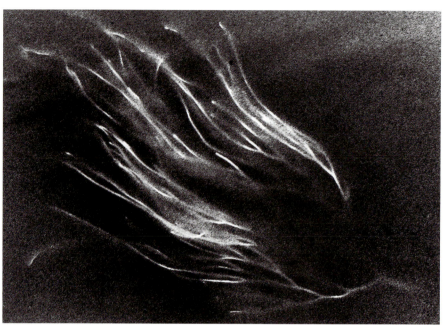

图 3-76

6）熏烤烫烙的肌理

熏、烤、烫、烙的肌理是在水、色、墨、蜡等材料用罢的基础之上引入的一种"火"的因素（图 3-76）。

在较厚的纸基上勾出所要表现的形象，并将图以外的底子淡色反复打湿。然后在油灯上熏灼，待水快干时再行打湿后继续熏灼，直至基本形熏成朦胧的形象为止。最后在形象的主要部位加以烫烙，便呈现"山色有无中"的意境。

7）拼贴的肌理

对有趣味的纸质宣传品或招贴画，进行切割重组的练习，由于撕扯的边缘不能整齐划一，所以交织处必有飞白与透孔出现，将给视觉以新的印象。可使原来的作品产生一种令人耳目一新之感。

3.8.2 触觉肌理的表现方法

触觉肌理是相对于视觉肌理而言的，触觉肌理指的是触摸时所感受到的细腻感、粗糙感、质地感，或纹理感。在平面构成中，在制作触觉肌理时，纹理要制作得超出或低于设计平面，如印刷时对印刷平面的压印处理在手感上就可造成肌理感。为了保持平面性，触觉肌理的厚度不能太大，太大则具有较强的立体感而失去平面的性质和特征（图 3-77）。

将现成的物料，如粗糙的纸张、布匹、绳索、毛线、皮革及金属箔片等成品材料剪裁而成的现成肌理（图 3-78）。这里可以运用质感的对比增强触觉的敏感性，例如粗细的对比，薄厚的对比，软硬的对比，弹性的对比以及光泽的对比等等多种手段。这样不仅可以体现物料各自的肌理特征，而且可以凭借触

图 3-77

图 3-78　　　　　　　　　　图 3-79

觉经验协同视觉共同分辨不同的肌理效应。以细碎的颗粒物为基本原料，经过选择排列后，而组成新的表面结构关系。例如：干裂的泥土，饱满的种籽，松散的沙粒，碾碎摊平的蛋皮或贝壳，串联成片的珠子，编织成块的席子，铺就路面的石子，花色的石英水磨石墙，马赛克地面以及稻田、麦地、草场、菜园等等举不胜举。

艺术来源于生活。只要认真观察周围的事物，开拓审视的眼界和思维的方式，在设计中创造出更多新奇的画面将是不成问题的。实践将很好的表明这一浅显的道理（图 3-79）。

第4章　平面构成的设计应用

4.1 平面构成与建筑

构成作为一种造型观念，存在于一切艺术领域中，其中也包括建筑。

建筑是时代的一面镜子，它以独特的艺术语言熔铸、反映出一个时代、一个民族的审美追求，建筑艺术在其发展过程中，不断显示出人类所创造的物质精神文明，以其触目的巨大形象，讲究空间组合的节律感等，而被誉为"凝固的音乐"、"立体的画"、"无形的诗"和"石头写成的史书"。而平面构成正可以抽象地解读使这"音乐"更动听，使这"画卷"更美丽，使这"诗词"更优美，使这"史书"更震动人心（图4-1）。

建筑里要用到很多的构成原理，无论从美学角度，还是从心理学方面，把构成加入建筑里总能使建筑更具美感。建筑是为人服务的，所以要做更好的建筑就要对人有深刻了解，对人的喜好、感受有更深的了解，而构成就是研究造型所引发的人的心理体验。所以构成与建筑紧密相连。具体来讲，平面构成就是对造型艺术、视觉设计中所涉及的形态、色彩、立体空间、材料、肌理、质感等课题的

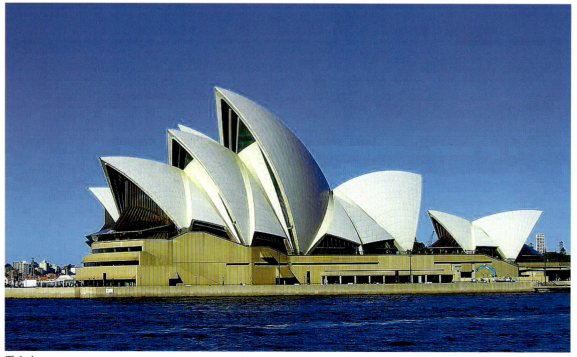

图4-1

一些基本概念、原理、形态组合规律、造型结构的组织原则、形式语言表达等进行研究的造型艺术。

平面构成是平面设计的基础，也是立体构成的基础，它重点研究在二维空间中如何创造形象，如何运用构成的形式美法则组织形象与形象之间的关系，创造出具有强烈形式美感的新形态。心理学家认为，艺术家在创作的思维过程中，始终体验着一种特殊的视觉美感。其形态的抽象性特征和产生不同视觉引导作用的构成形式，组成严谨而赋有节奏律动感的画面，营造一种秩序之美、理性之美、抽象之美。如平面构成中的重复、近似构成形式表现了一种整齐、秩序，而渐变、发射、对比、空间等构成形式则常表现出一种炫目的视觉美感（图4-2、图4-3）。平面构成的创作过程，自始至终伴随的是一种理性的情感体验。如果把建筑的立面当作平面构成来做，那么它便给人以平面构成艺术的美感。

图4-2

4.1.1 点在建筑中的应用

建筑造型中点的应用，有功能性和装饰性之分。装饰性的点有的是为形式需要，有的是作为符号在传达内容。从形式的角度来考虑，点有实点、虚点，甚至还有光点，实点是墙中凸出的实体，虚点是墙中凹入的空虚。比如，建筑平面上出现的门、窗（非带状的点式窗）即是具有功能性同时又是虚空的点。红漆的大门上的钉是由功能性实点演变成装饰性实点，墙面上的徽章、标志是符号性实点。点在墙中可规则式排列及自由排列，小开间的洞窗大多规则排列，在大片实墙中开少量小窗有引导视线的作用，当虚点开到墙轮廓边缘时，外形起了质的变化，视觉会凝视于缺口，灯具在室内是装饰的实点，但显现其功能作用而开启时，又是功能的光点。点在建筑中的应用，就是根据点的特性，缜密组织其大小、位置的聚散关系，使点要素在建筑中作为一种表达形式的语言（图4-4）。

图4-3

4.1.2 线在建筑中的应用

线在建筑中无处不在：带形窗、线脚、柱式、长廊等，在当今的建筑设计中，经常利用柱、梁等形式构件围成空间、作为室内外的过渡空间，形成了新的"意向"性表达语言。

建筑中线的表现形式极为丰富，一般常见的有实线，是由实体形成的，如梁、柱、檐口、高层建筑等。虚线是实体中的空间线，即实体间的缝隙、实体中凹入的部分，如带形窗、色彩线（以不同的色彩形成的线）等，一般是在实体上制作平面的色彩线，会增强表现对象的装饰性。轮廓线是体、面的外缘及相互交接而形成的线，表现了建筑的外在形象特征，如建筑的轮廓线决定了城市天际线的形象（图4-5）。

线在建筑中的作用有作为划分形式的线和具有功能作用的线。形式的线在墙面起符号作用，线将外墙面划分为若干部分，使整体出现新的变化图形。轮廓线

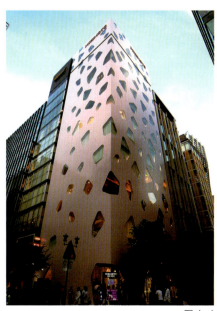

图4-4

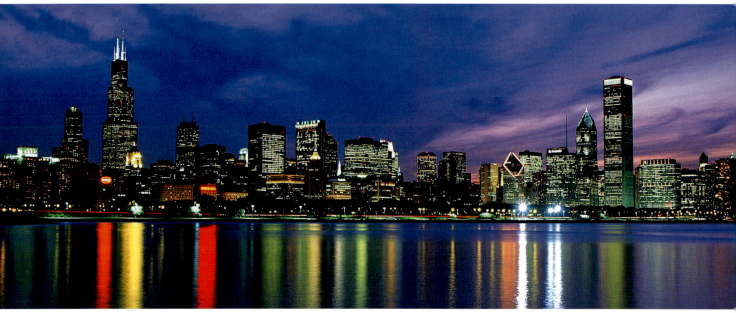

图 4-5

是表达建筑形状的形式线，使体、面的边缘形成何种特性的轮廓是由线的表现力决定的，不少建筑为加强其形体与底的对比关系，将檐及墙边缘处处理成其他颜色的线。功能线是承担具体功能作用的线，许多结构受力构件即是完全的功能线，它因结构的要求而形成了水平、垂直、倾斜的线形，在组织过程中既可表现其功能性，也可表现其艺术性，并产生艺术感染力。如奈尔维设计的罗马小体育馆就具非常优美的结构线造型，现今不少建筑师在建筑设计中运用线造型，构成功能线的形式而不起任何功能作用，如日本的东京文化会馆就是用钢筋混凝土材料仿木构架的形式表现一种传统建筑的遗风。

4.1.3 面在建筑中的应用

建筑中的面有两种作用，一是作为体的表面，表现体的形状及表面形式，另一种是作为片状的形体独立存在，作为屋面、建筑墙面、地面时是限定空间的主要要素，它们依附于建筑的体的表面而存在，它们与体一起构成了建筑的形态。围墙、影壁是独立的面，起阻挡视线与划分内外的作用，现代建筑的墙面也由采用新结构形式使面从体中脱离出，表现出板的构成形式，使建筑具有惊艳、透彻的表现。

面的形状、大小、方向、封闭方式直接影响着由它所限定的空间特性，墙面的形状往往能表现出建筑特性，人们常在现代建筑的墙面中用三角形式的变形，表现与民居山墙形式的渊源及乡情，用薄壳、悬索、充气、帐篷等结构的面造型，表现出大空间、动势且具有时代感的建筑形象，面塑造中还可利用面的挖洞、划分、相互穿插、重叠等构成手法，变幻建筑造型、不同面的穿插还会使建筑空间带来

某种新特性。琼斯用墙的相互位置关系创造了流动空间的特殊语言,埃森曼设计的住宅 2 号主要是用面的构成,运用形式和空间的特定布置方式,提出形式信息的新概念(图 4-6)。

4.1.4 质感在建筑中的应用

建筑的物质性表现在不同的材料构成上,而不同材料的质感与肌理对人的感情是有影响的,建筑造型的表现常利用质感给人以更强的视觉感受,不同材料的质感会给人不同的感受,材料的质地反映了材料组织的粗细柔硬、光滑粗糙等物理性质,如材料质地结实、组织细腻、则表现的性质光亮,使人感觉坚硬而冷漠。而材料松弛、组织粗糙、表面性质迟钝,则使人感觉柔和温暖,金属、玻璃灯质地密实、本质生硬,则使人感觉感觉紧张,而木材、毛麻等相对质地疏松,给人感觉松弛。

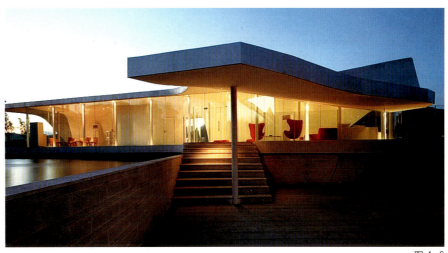

图 4-6

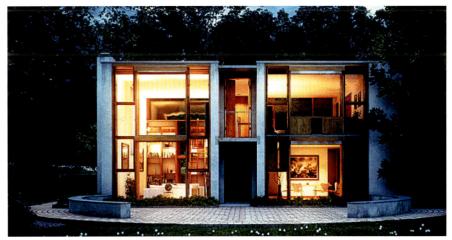

图 4-7

质地与肌理是从不同角度反映了材料的质感,二者有时表现了材料的同一特性,但同一质地,也可形成不同的肌理,例如同是水泥墙面,压光抹实与拉毛就会表现出明显不同的肌理,即便同是纹理,方向、纹路疏密程度不同,肌理效果就不同,如用木材制作的家具虽是同一材料,但不同的自然纹理体现了细腻、典雅或浑厚温暖等不同特性。

沃顿·艾斯海瑞克(Wharton Esherick)设计的住宅,拥有轻柔的曲线、柔和的色彩以及石头、木材和沙砾的质感,所有这些元素与周围环境可触摸的质感相呼应。在这里,触觉感受伴随着视觉感受,在建筑及其环境中,触觉质感既可以被感受到也可以被看到(图 4-7)。

4.2 平面构成与室内设计

平面构成在培养室内设计的创造力和基础造型能力中起到重要的作用,其构成形式包括:重复、渐变、近似、特异、发射、对比等,在室内设计中重复构成的应用十分广泛,重复构成能产生统一协调的观感,室内设计元素的反复出现可以塑造秩序性的美感,符合大多数人的审美观,设计中也要防止易产生单调乏味

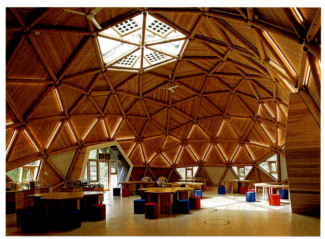
图 4-8

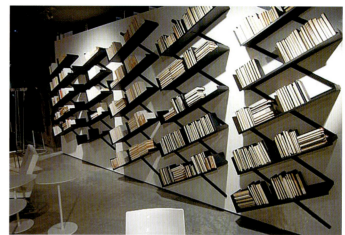
图 4-9

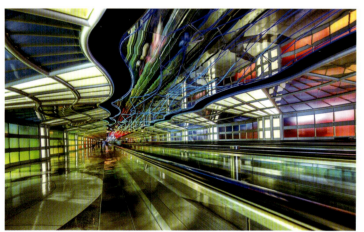
图 4-10

图 4-11

的效果，因此在应用重复的设计手法时，要注意设计要素之间要有一些方向和空间的变化（图 4-8、图 4-9）。

在室内设计中，地面、墙壁、顶面的设计，还包括家具、陈设、灯具设计等的选择与调配，都要运用到对比的构成原理，来追求对比中的协调，首先考虑室内整个环境的对比关系是否合理，如室内环境的对比关系充足，在家具、陈设、灯具设计等的选择与安置上可以从统一协调的方面来考虑，即合理运用空间、家具陈设、灯具等诸多设计元素之间关系，来组织形成一个造型、色彩、质感等对比协调的室内环境（图 4-10、图 4-11）。

4.3 平面构成与工业设计

工业设计（Industrial Design）指以工学、美学、经济学为基础对工业产品进行设计。工业设计又称工业产品设计学，工业设计涉及心理学、社会学、美学、人机工程学、机械构造、摄影、色彩学等。它是各种学科、技术和审美观念的交叉产物。

工业产品设计，就批量生产的工业产品而言，凭借训练、技术知识、经验、

视觉及心理感受，而赋予产品材料、结构、构造、形态、色彩、表面加工、装饰的品质和规格。最为重要的就是形态的创造，而形态的创造又受制于材料的属性，不同材料的属性决定了形态存在的方式。通过对产品各部件的合理布局，充分利用平面构成的点、线、面的形态，运用比例、韵律、调和与对比、动感构成等等构成形式来增强产品自身的形体美以及与环境协调美的功能，使人们有一个适宜的生活工作环境，美化提升人们的生活品质（图4-12～图4-14）。如由西班牙设计师 Culde Sac 和 Héctor Serrano 为荷兰家具品牌 Moooi 设计的此款灯具名为沙发灯具，沙发的概念被上升到灯光的位置，因此它成为2008米兰设计周上最受瞩目的产品之一（图4-15）。

4.4 平面构成与服装设计

点、线、面、体是服装设计形式美的四要素，好的服装设计作品是运用美的形式法则将四要素有机地结合起来。

图 4-12

图 4-13

图 4-14

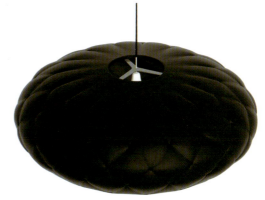

图 4-15

4.4.1 点在服装中的应用

点在空间中起着标明位置的作用,具有注目、突出诱导视线的性格。点在空间中的不同位置及形态以及聚散变化都会引起人的不同视觉感受。

(1) 点在空间的中心位置时,可产生扩张、集中感。
(2) 点在空间的一侧时,可产生不稳定的游移感。
(3) 点的竖直排列能产生直向拉伸的苗条感。
(4) 较多数目、大小不等的点作渐变的排列可产生立体感和错视感。
(5) 大小不同的点有秩序的排列可产生节奏韵律感。

在服装中小至纽扣、面料的圆点图案,大至装饰品都可被视为一个可被感知的点,我们了解了点的一些特性后,在服装设计中恰当地运用点的功能,富有创意地改变点的位置、数量、排列形式、色彩以及材质某一特征,就会产生出其不意的艺术效果(图4—16)。

4.4.2 线在服装中的应用

点移动的轨迹称为线,它在空间中起着连贯的作用。直线和曲线都具有长度、粗细、位置以及方向上的变化。不同特征的线给人们不同的感受。例如水平线平静安定,曲线柔和圆润,斜向直线具有方向感。同时通过改变线的长度可产生深度感,而改变线的粗细又产生明暗效果等等。

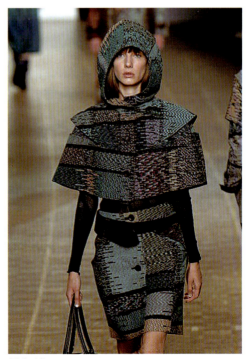

图4—16

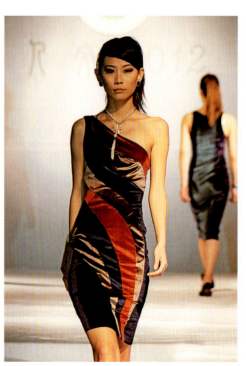

图4—17

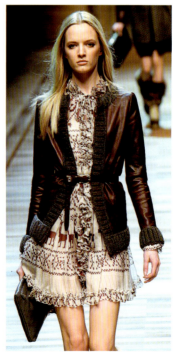

图4—18

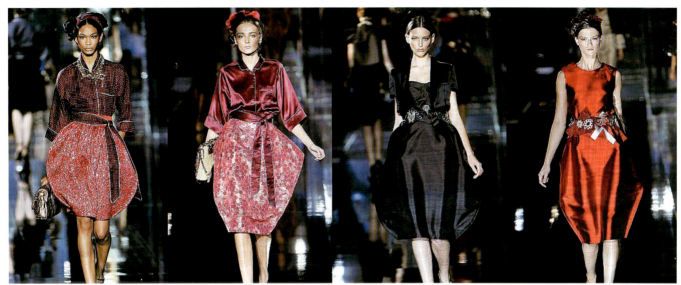

图 4-19

在服装中线条可表现为外轮廓造型线、剪辑线、省道线、褶裥线、装饰线以及面料线条图案等等。服装的形态美的构成，无处不显露出线的创造力和表现力。法国的迪奥（Dior）就是一位在服装的线条设计上具有其独到见解的世界著名时装设计师，他相继推出了著名的时装轮廓 A 型线条、H 型线、S 型线和郁金香型线，引起了时装界的轰动。在设计过程中，巧妙改变线的长度、粗细、浓淡等比例关系，将产生出丰富多彩的构成形态（图 4-17、图 4-18）。

4.4.3 面在服装中的应用

线的移动形迹构成了面。面具有二维空间的性质，有平面和曲面之分。面又可根据线构成的形态分为方形、圆形、三角形、多边形以及不规则偶然形等等。不同形态的面又具有不同的特性。例如，三角形具有不稳定感，偶然形具有随意活泼之感等等。面与面的分割组合，以及面与面的重叠和旋转会形成新的面，在服装中轮廓及结构线和装饰线对服装的不同分割产生了不同形状的面，同时面的分割组合、重叠、交叉所呈现的平面又会产生出不同形状的面，面的形状千变万化。同时面的分割组合、重叠、交叉所呈现的布局又丰富多彩。它们之间的比例对比、机理变化和色彩配置，以及装饰手段的不同应用能产生风格迥异的服装艺术效果（图 4-19）。

4.4.4 体在服装中的应用

体是由面与面的组合而构成的，具有三维空间的概念。不同形态的体具有不同的个性，同时从不同的角度观察，体也将表现出不同的视觉形态。

体是自始至终贯穿于服装设计中的基础要素，设计者要树立起完整的立体形

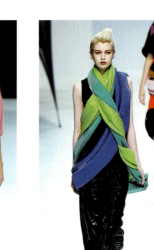

图 4-20

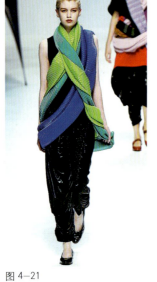

图 4-21

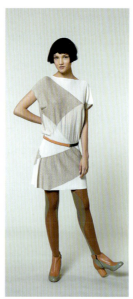

图 4-22

态概念。一方面服装的设计要符合人体的形态以及运动时人体的变化的需要,另一方面通过对体的创意性设计也能使服装别具风格。例如日本著名时装设计师三宅一生就是以擅长在设计中创造出具有强烈雕塑感的服装造型而闻名于世界时装界的代表人物,他对体在服装中的巧妙应用,形成了个人独特的设计风格(图4-20~图4-22)。

4.5 平面构成与招贴设计

对于平面设计师来说,招贴设计最能体现平面构成的形式特征,具有单纯而有力的视觉魅力。招贴是视觉文化的载体,招贴的信息极大地反映了现代社会与文化的现象。通过它,可以了解设计思维方式和设计语言的变化,审美的情趣与艺术的主张。在城市空间,公共场所,招贴以各种形式传递着信息。平面设计师用它作为创作和交流的媒介,在很大程度上更接近于个人的设计思想的表现。

图 4-23

图 4-24

图形具有吸引人们注意力的功能,使人们易理解的看读功能以及将视线引向文案的诱导功能,将不同的图形通过创造行组合而产生新的图形语义,具有深刻的内涵。招贴设计要求只是在"瞬间"发挥传达作用,特别需要视觉传达的异质点。主题越突出,焦点越集中,内容越丰富。必须调动夸张、幽默、特写等表现手段来揭示主题,明确消费者的心理需求。在招贴设计图面构成中形成的对比关系,包括两个方面:一是形式节奏上的"冲突";二是内容矛盾上的"冲突"。借助平面构成中的形象之间曲直对比、面积对比、方向对比等使

图 4-25

招贴设计更有视觉冲击力（图 4-23～图 4-25 所示）。

在招贴设计中，文字肩负着视觉传达观念与信息的重任，具有举足轻重的作用。

由文字构成的字体设计本身具有独特的图形风格，以及它所具有的强烈的视觉冲击力、良好的视觉传达效果。独特的形式美，如根据文字本身的形式特点，通过重贴、透视、发射、夸张、变形等形式，将文字用图形的形式表现"图形文字"，根据所要表达的内容，将文字用图形的形式来形象化（图 4-26）。

4.6 平面构成与包装设计

包装设计具有艺术和实用的两重性。即指选用合适的包装材料，运用巧妙的工艺手段，为包装商品进行的容器结构造型和包装的美化装饰设计。外形要素、构图要素、材料要素是包装设计的三大构成要素。

4.6.1 外形要素

外形要素就是形态要素，是以一定的方法、法则构成的各种千变万化的形态。日常生活中，可见形态有三种，即自然形态，人造形态和偶发形态，形态是由点、线、面、体这几种要素构成的，狭义的讲包装设计的形态要素就是商品包装示面的外形，包括展示面的大小、尺寸和形状，设计者必须熟悉形态要素本身的特性及其表情，合理参照运用构成形式美法则结合产品自身功能的特点，将各种因素有机、自然地结合起来，以求得完美统一的设计形象（图 4-27～图 4-30）。

图 4-26

图 4-27

图 4-28

图 4-29

图 4-30

图 4-31

图 4-32

图 4-33

4.6.2 构图要素

构图是将商品包装展示面的商标、图形、文字和组合排列在一起的一个完整的画面。这四方面的组合构成了包装装潢的整体效果。包装设计构图各要素应秉承运用准确、造型适当、形式美观原则。

1）商标设计配图用文字

商标是一种符号，是企业、机构、商品和各项设施的象征形象。它要将丰富的传达内容以更简洁、更概括的形式，在平面中相对较小的"点"里表现出来，同时需要观察者在较短的时间内理解其内在的含义。商标一般可分为文字商标（图4-31）、图形商标（图4-32）以及文字图形相结合的商标（图4-33）三种形式。

2）图形设计

包装装潢的图形主要指产品的形象和其他辅助装饰形象等。图形就其表现形式可分为实物图形和装饰图形。遵循了平面构成中点、线、面的构成美学原则。

包装装潢的图形主要采用绘画手法、摄影写真等来表现。绘画手法直观性强，欣赏趣味浓，是宣传、美化、推销商品的一种手段（图4-34、图4-35）。摄影表现真实、直观的视觉形象是包装装潢设计的最佳表现手法（图4-36、图4-37）。

3）装饰图形

分为具象和抽象两种表现手法。具象的人物、风景、动物或植物的纹样作为包装的象征性图形可用来表现包装的内容物及属性（图4-38、图4-39），抽象的手法多用于写意，采用抽象的点、线、面的几何形纹样、色块或肌理效果构成画面，经简练、醒目，具有构成形式感，也是包装装潢的主要表现手法（图4-40、

图4-41）。通常具象形态与抽象表现手法在包装装潢设计中并非孤立的，而是相互结合的。

4）文字设计

文字是传达思想、交流感情和信息，表达某一主题内容的符号。商品包装上的牌号、品名、说明文字、广告文字以及生产厂家、公司或经销单位等，反映了包装的本质内容。设计包装时必须把这些文字作为包装整体设计的一部分来统筹考虑。

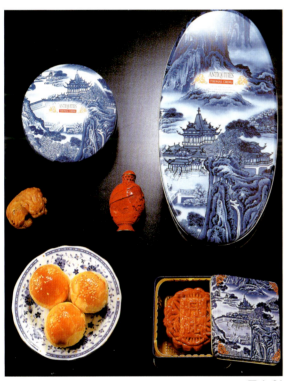

图4-34

图4-35

图4-36

图4-37

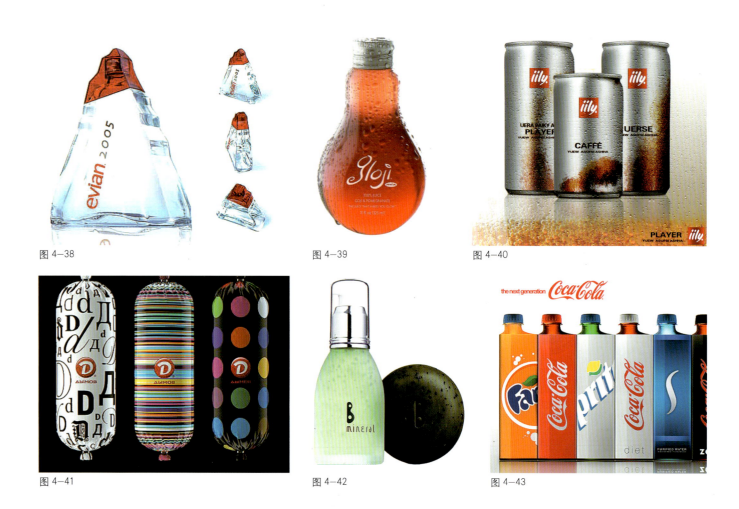

图 4-38　　　　　　　　　图 4-39　　　　　　　　　图 4-40

图 4-41　　　　　　　　　图 4-42　　　　　　　　　图 4-43

包装装潢设计中的文字设计的要点有：文字内容简明、真实、生动、易读、易记（图 4-42）；字体设计应反映商品的特点、性质，有独特性，并具备良好的识别性和审美功能；文字的编排与包装的整体设计风格应和谐（图 4-43）。文字设计既可以作为平面构成要素中的"点"来应用在包装设计中，也可以依据"点的密集排列形成线"的构成原理来编排设计。

4.6.3 材料要素

材料要素是商品包装所用材料表面的纹理和质感，影响商品包装的视觉效果。利用不同材料的表面变化或表面形状可以达到商品包装的最佳效果（图 4-44、图 4-45）。

4.7 平面构成与排版设计

平面构成主要是在平面的构图中运用基本形态点、线、面和律动，组成结构严谨富有极强抽象性和形象感的作品，而排版设计中的诸多设计要素间的设计手

法与平面构成组织形式与美学原理是一致的。排版设计中的诸多设计要素间的设计手法分别如下所示。

1）大小的对比

大小关系为造型要素中最受重视的一项，几乎可以决定意象与调和的关系。大小差别少，给人的感觉较沉着温和，大小的差别大，给人的感觉较鲜明，而且具有强力感（图4-46）。

2）粗细的对比

字体愈粗，愈富有男性的气概。若代表时髦与女性，则通常以细字表现。细字如果份量增多，粗字就应该减少，这样的搭配看起来比较明快（图4-47）。

3）曲线和直线的对比

曲线很富有柔和感、缓和感；直线则富坚硬感、锐利感。当曲线或直线强调某形状时，也产生相对应的情感。也可以说，自由曲线更引人注目（图4-48）。

4）质感的对比

如松弛感、平滑感、湿润感、金属感等等，皆是形容质感。故质感不仅表现出情感，而且与这种情感融为一体（图4-49）。

5）位置的对比

画面的上下、左右和对角线上的四隅皆有潜在性的力点，而在此力点处配置

图4-44

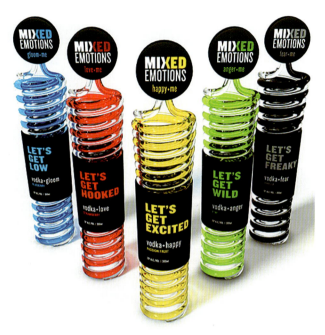

图4-45

图4-46

图 4-47 图 4-48

图 4-49

图 4-50

图 4-51

照片、大标题或标志、记号等等，便可显出隐藏的力量。可显出对比关系，并产生紧凑感的画面（图 4-50）。

6）主与从的对比

版面设计也和舞台设计一样，主角和配角的关系很清楚时，观众的心理会安定下来。明确表示主从的手法是很正统的构成方法，会让人产生安心感。是设计配置的基本条件（图 4-51）。

7）动与静的对比

在设计配置上也有激烈动态与文静部分。扩散或流动的形状即为"动"。水平或垂直性强化的形状则为"静"。"静"部分虽只占小面积，却有很强的存在感（图 4-52）。

图 4-52

图 4-53

图 4-54

8）多种的对比

对比还有曲线与直线、垂直与水平、锐角与钝角等种种不同的对比。如果再将前述的各种对比和这些要素加以组合搭配，即能制作富有变化的画面（图 4-53）。

9）起与受

版面全体的空间因为各种力的关系，而产生动态，进而支配空间。产生动态的形状和接受这种动态的另一形状，互相配合着，使空间变化更生动。版面构成起点和受点会彼此呼应、协调（图 4-54）。

10）图与地

明暗逆转时，图与地的关系就会互相变换。一般印刷物都是白纸印黑字，白纸称为地，黑字称图。相反的，有时会在黑纸上印上反白字的效果，此时黑底为地，白字则为图，这是图与地转换的现象（图 4-55）。

11）平衡

平面构成中，利用各种元素，以画面为支点，向左右、上下或对角成关系上作力量相应的配置，就能达到平衡的效果。再与作品比较分析，就能很容易理解平衡感的构成原理（图 4-56）。

12）对称

以一点为起点，向左右同时展开的形态，称为左右对称形。应用对称的原理即可发展出漩涡形等复杂状态（图 4-57）。

13）强调

同一格调的版面中，在不影响格调的条件下，加进适当的变化，就会产生强调的效果。强调打破了版面的单调感，使版面变得有朝气、生动而富于变化。如版面皆为文字编排，看起来索然无味，如果加上插图或照片，就如一颗石子丢进平静的水面，产生一波一波的涟漪（图 4-58）。

高校建筑学与艺术设计专业设计基础系列教程

平面构成 76

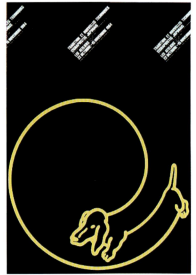

图 4-55

图 4-56

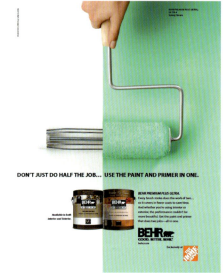

图 4-57

图 4-58

图 4-59

图 4-60

图 4-61

图 4-62

图 4-63

14）比例

比例在组合上含有浓厚的数理意念，匀称的比例关系，就会使物体的形象具有严整、和谐的美。在版面中表现极佳的意象（图4-59）。

15）韵律感

平面构成中单纯的单元组合有规则变化的形象或色群间以数比、等比处理排列，使之产生如音乐、诗歌般的旋律感，称为韵律。有时候，反复使用多次具有特征的形状，版面中就会产生韵律感（图4-60）。

16）左右的重心

在人的感觉上，左右有微妙的相差。因为右下角有一处吸引力特别强的地方。考虑左右平衡时，人的视觉对从右上到左下的流向较为自然。编排文字时，将右下角空着来编排标题与插画，就会产生一种很自然的流向。如果把它逆转就会失去平衡而显得不自然（图4-61）。

17）向心与扩散

一般而言，向心型看似温柔，也是一般所喜欢采用的方式，但容易流于平凡。离心型的排版，可以称为是一种扩散型。具有现代感的编排常见扩散型的例子（图4-62）。

18）JUMP率

在版面设计上，必须根据内容来决定标题的大小。标题和本文大小的比率就称为Jump率。Jump率越大，版面越活泼；Jump率越小，版面格调越高（图4-63）。

19）统一与调和

如果过分强调对比关系，容易使画面产生混乱。加上一些共通的造型要素，使画面产生共通的格调，具有整体统一与调和的感觉。能创造出统一与调和的效果（图4-64）。

20）导线

依眼睛所视或物体所指的方向，使版面产生导引路线，称为导线。设计师在制作构图时，常利用导线使整体画面更引人注目（图4-65）。

21）形态的意象

在版面设计上，角版的四角皆成直角，给人以规律，表情少的感觉。成为锐角的三角形有锐利、鲜明感；近于圆形的形状，有温和、柔弱之感。曲线也有不同的表情之美（图4-66）。

22）水平线

黄昏时，水平线和夕阳融合在一起，黎明时，灿烂的朝阳由水平线上升起。水平线给人稳定和平静的感受，无论事物的开始或结束，水平线总是固定的表达静止的时刻（图4-67）。

23）垂直线

垂直线表示向上伸展的活动力，具有坚硬和理智的意象，使版面显得

图4-64

图4-65

图4-66

图 4-67

图 4-68

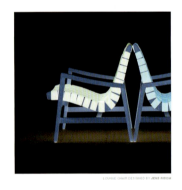

图 4-69

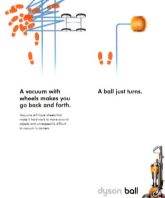

图 4-70

图 4-71

冷静又鲜明。将垂直线和水平线作对比的处理，可以使两者的性质更生动，不但使画面产生紧凑感，也能避免冷漠僵硬的情况产生，相互取长补短，使版面更完备（图4-68）。

24）阳昼、阴昼

正常的明暗状态，叫做"阳昼"，相反的情况是"阴昼"。构成版面时，使用这种阳昼和阴昼的明暗关系，可以描画出日常感觉不同的新意象。显出不可思议的构成空间（图4-69）。

25）留白量

版面设计时空白量的问题很重要，版面的空白量就决定了排版的平衡感有多好（图4-70）。

26）版面率

在设计用纸上，本文所使用的排版面积称为版面，而版面和整页面积的比例

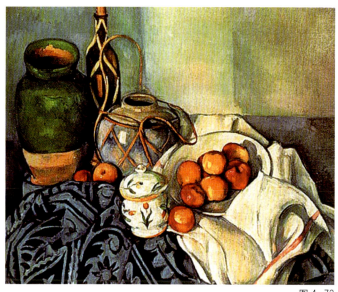

图 4-72

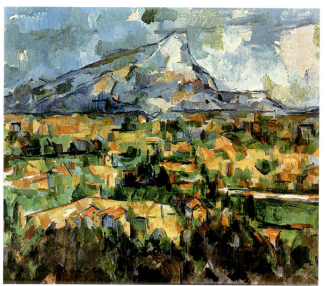

图 4-73

称为版面率。空白较少，就会使人产生活泼的感觉；空白部分加多，就会使格调提高，且稳定版面（图 4-71）。

4.8 平面构成与现代绘画

19世纪后期，法国印象主义绘画大师塞尚提出了一切形体都是由"圆形、圆柱形和圆锥形"等基本形体构成，世上一切事物都是静止的、厚重稳固的实体。艺术家的任务就在于如何用冷静的目光和头脑去分析它的体积。他的几何理念对现代艺术具有深邃的影响（图 4-72、图 4-73）。

20世纪初，欧洲现代艺术运动颠覆了传统艺术，迫切需要建立一种新的艺术语言。于是构成理论为基础应用法则的新兴风格流派纷纷登上艺术舞台。世纪交替之初，维也纳分离画派代表画家克里姆特，创作了大批壁画，形式与室内设计高度协调。打破传统的绘画形式，以金属般壮丽光辉的色彩和平面效果，应用富有象征意义的形式语言，表现出强烈的富丽风格与极具构成意味的优美，浮现强烈的装饰性（图 4-74）。

始于20世纪初，以毕加索、波拉克代表的立体主义将分析科学引入绘画，在形式结构和物象与空间的关系上进行试验。立体主义是富有理念的艺术流派。它主要追求一种几何形体的美，追求形式的排列组合所产生的美感。它否定了从一个视点观察事物和表现事物的传统方法，把三度空间的画面归结成平面的、两度空间的画面。明暗、光线、空气、氛围表现的趣味

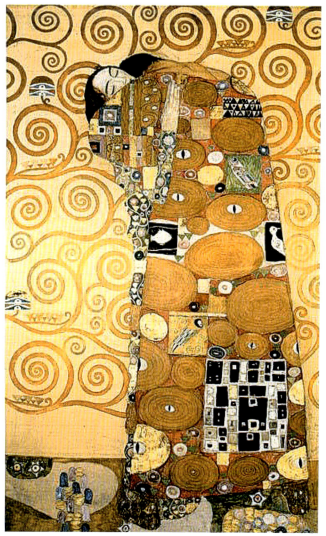

图 4-74

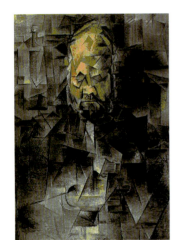

图 4-75

图 4-76

让位于由直线、曲线所构成的轮廓、块面堆积与交错的趣味和情调（图 4-75～图 4-77）。

图 4-77

1915 年前后，俄国的马列维奇作为第一位创作纯粹记号图案的画家，以方形、三角形、圆形等纯粹几何形和单纯黑白色组构出的画面，排除了一切再现因素，既不具象，也不抽象，属于非具象艺术，发表了《从立体主义和未来主义到至上主义》，成为至上主义宣言，推崇纯感觉至上，表现"纯粹的感情"和"单纯化的极限"，把绘画艺术推到了一个非具象形式的极端（图 4-78）。

曾经青骑士社的发起人，在 1910 年转向抽象绘画成为抽象主义开山者的画家康定斯基，通过与音乐类比发现，绘画可以像音乐一样，不需要参照可见自然的任何事物，只通过色彩、空间和运动以及点线面的构成，就可表现一种精神。画面中有着无数的重叠和变化的布置。并且每一个形体都有着自己的法则，每一个法则又在这个整体中发挥着强大的冲击力，使画面本身充满着律动感，又如同一部伟大的交响乐。在画面中较为突出的是，画面出现的黑色的点和线，像旋风一样牵动着整个画面的色彩，具有强烈的倾向性。1921 年以后因受至上主义和构成主义的影响，创作从由自由的、想象的抽象，转向几何的抽象（图 4-79、图 4-80）。

几何抽象画派的另一个先驱，荷兰的风格流派代表人物蒙德里安，创作后期以其独特的"水平线——垂线"和原色、非色组合的纯粹极简绘画图式，将现代抽象绘画带到了一个新阶段，追求艺术的"抽象和简化"。排除一切表现成分而致力探索一种人类共通的纯精神性表达。简化物象直至本身的艺术元素。因而，平面、直线、矩形成为艺术中的支柱，色彩亦减至红黄蓝三原色及黑白灰三非色。艺术以足够明确、秩序和简洁建立起精确严格且自足完善的几何风格（图 4-81～图 4-83）。

20 世纪 20 年代，超现实主义绘画的伟大天才，深受印象派和立体派的影响的米罗融合超现实主义观念，创作表现方式有意的打乱知觉的正常秩序，在直觉式的引导下，用一种近似于抽象的语言来表现心灵的即兴感应，他的作品充满象征的符号和简化的形象，使作品带有一种自由的抽象感，也有儿童般的天真气息（图 4-84）。

图 4-78

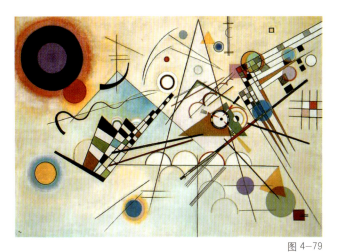

图 4-79

图 4-80

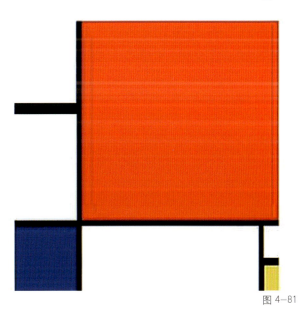

图 4-81

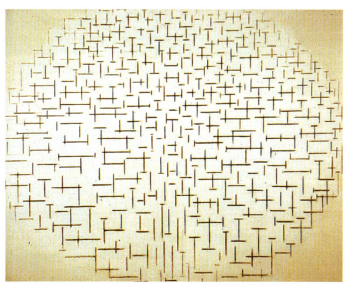

图 4-82

二战之后，美国艺术家波洛克成为抽象表现主义的先驱，是20世纪最有影响力的艺术家之一，以其在帆布上很随意地泼溅颜料、洒出流线的技艺而著称，他崇拜塞尚和毕加索，对康定斯基那种富于表现性的抽象绘画和米罗那种充满神秘梦幻的作品也情有独钟。他的作品往往具有难以忘怀的自然品质。波洛克绘画所创造的神奇效果几乎与他使用的笔和画布毫无关系，已经完全替代了创作的本身，是一种近似表演艺术的创作形式（图4-85，图4-86）。

之后，西方很多画家，如克莱因、苏拉日等都在形式方面探索新的语言，兼容并蓄，他们汲取东方文化中极具代表性的视觉图像，如书法的黑白构架、水墨意味。当代中国很多艺术家也一直思考着如何把形式感从现实

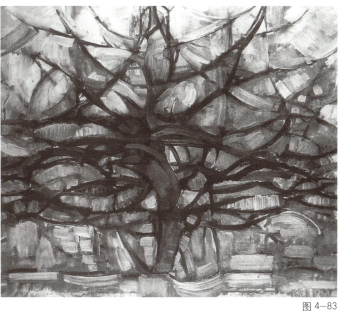

图 4-83

的结构中抽离出来，借助构成要素，抽象化的表意，把最适合于表述个人情绪和观念的元素重构于画面当中。例如吴冠中、王怀庆、苏笑柏等几代艺术家都是国内承袭构成主义精神脉络的代表，他们的图像结构不只是单一的形式，还凝聚了中华民族的内在文化精神，把中国传统文化中的命题嫁接到绘画母题语言当中隐含着对于历史、自然、社会、文化、哲学等诸多存在问题的阐释与批判。吴冠中的画风给人"春水船如天上坐"之感，点、线、面的形式组合凝聚了中国画的诗意气质（图4-87）；王怀庆带来的是一种反叛。他从单纯的形式美之中超越出来，借鉴中国画的笔墨丰富个性化油画语言，并把它成为一种精神符号和主体象征（图4-88）；苏笑柏则在他的大幅抽象绘画中追求一种超越一切文化界限的普世性，严谨的画面形式语言与极富表现力的色彩的运用相结合，将大漆一层又一层地涂在麻布，藤，木板上，形成了独特的肌理，辅以简单的圆或者条、方这样的简单构图的元素，不承担过重的意义，给予人们无尽的视觉想象和理解的空间（图4-89）。

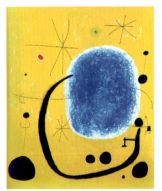

图 4-84

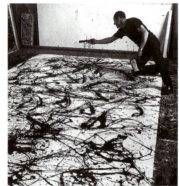

图 4-85

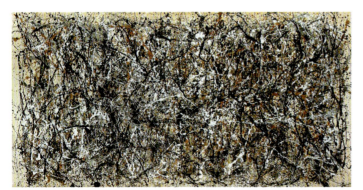

图 4-86

图 4-87

图 4-88

图 4-89

第 5 章 平面构成作品综合欣赏

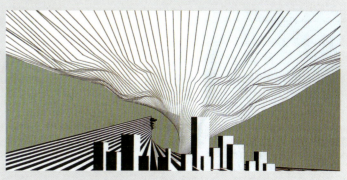

高校建筑学与艺术设计专业设计基础系列教程
平面构成 84

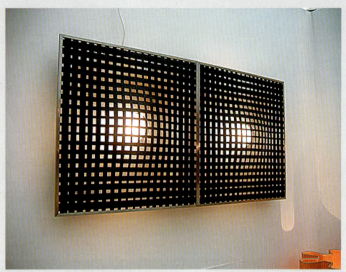

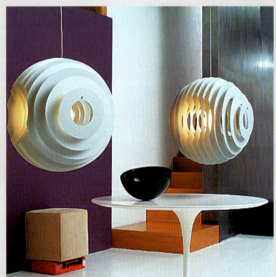
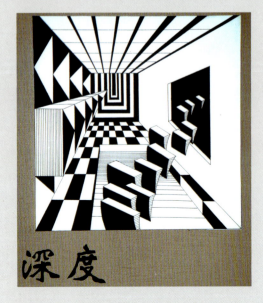
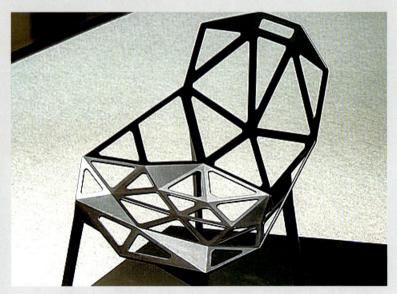

深度

第 5 章 平面构成作品综合欣赏　**85**

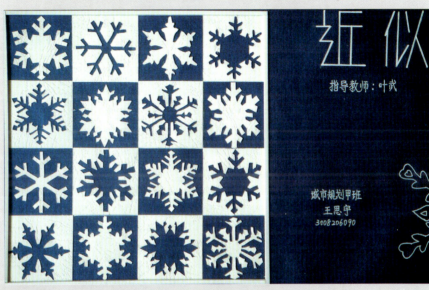
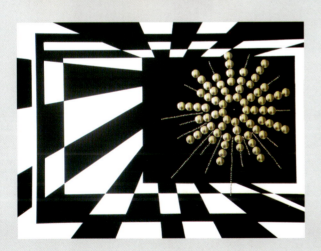

第 5 章 平面构成作品综合欣赏

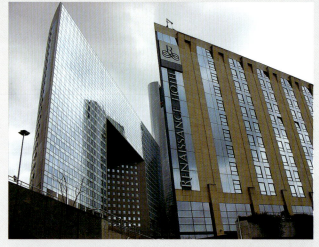

第 5 章 平面构成作品综合欣赏

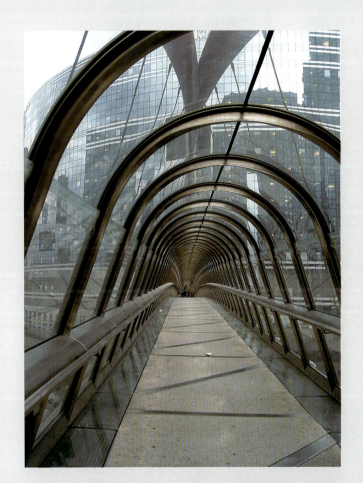
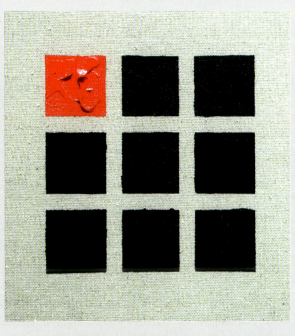
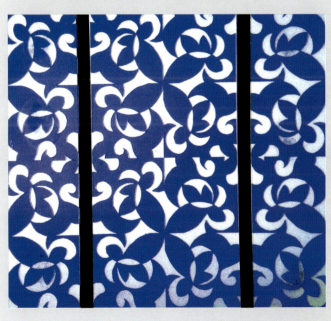

高校建筑学与艺术设计专业设计基础系列教程
平面构成　▲　■　●　◆　90

第 5 章 平面构成作品综合欣赏　91

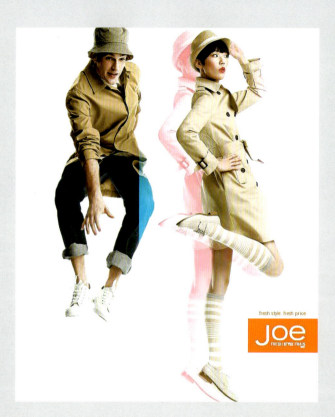
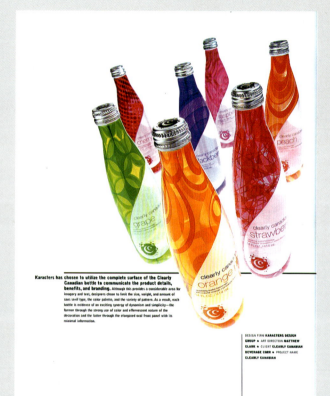
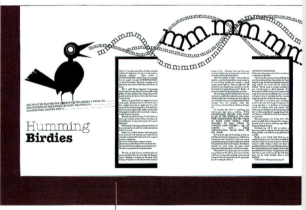
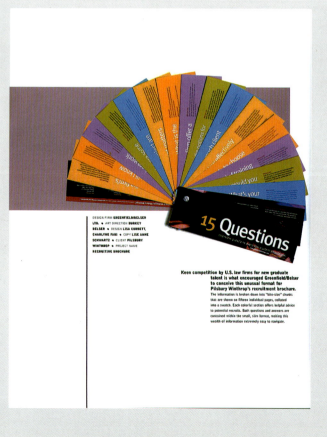

第 5 章 平面构成作品综合欣赏 **93**

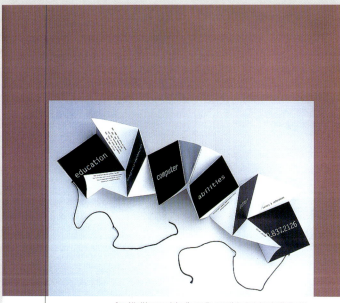

One of the things we noted earlier was the power that cutouts have in affecting the space around them. Laurey Bennett's résumé uses the visual excitement of a complex three-dimensional cut-out form to celebrate and enliven its text. Résumés are notoriously predictable, and the extravagant, but intriguing, use of 3-D space adds an unexpected and enticing dimension to this design. Despite the minimal text and lack of color, the viewer is irresistibly drawn into exploring this memorable structure.

DESIGN FIRM LAUREY ROBIN
BENNETT DESIGN ● ART DIRECTION
LAUREY BENNETT ● DESIGN LAUREY
BENNETT ● CLIENT LAUREY
BENNETT ● PROJECT NAME Résumé

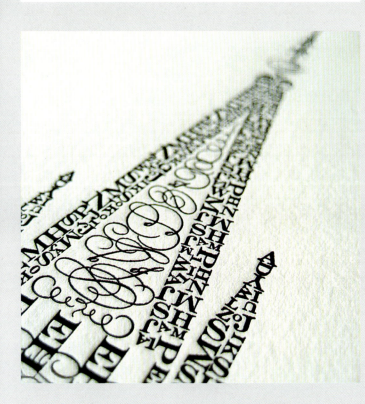

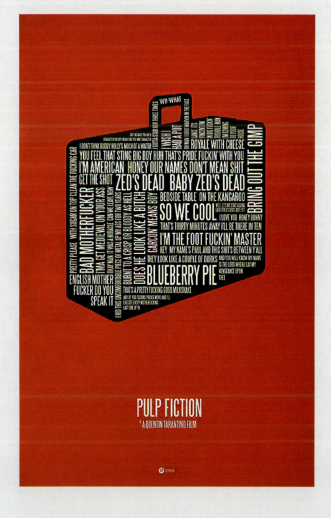

高校建筑学与艺术设计专业设计基础系列教程
平面构成 94

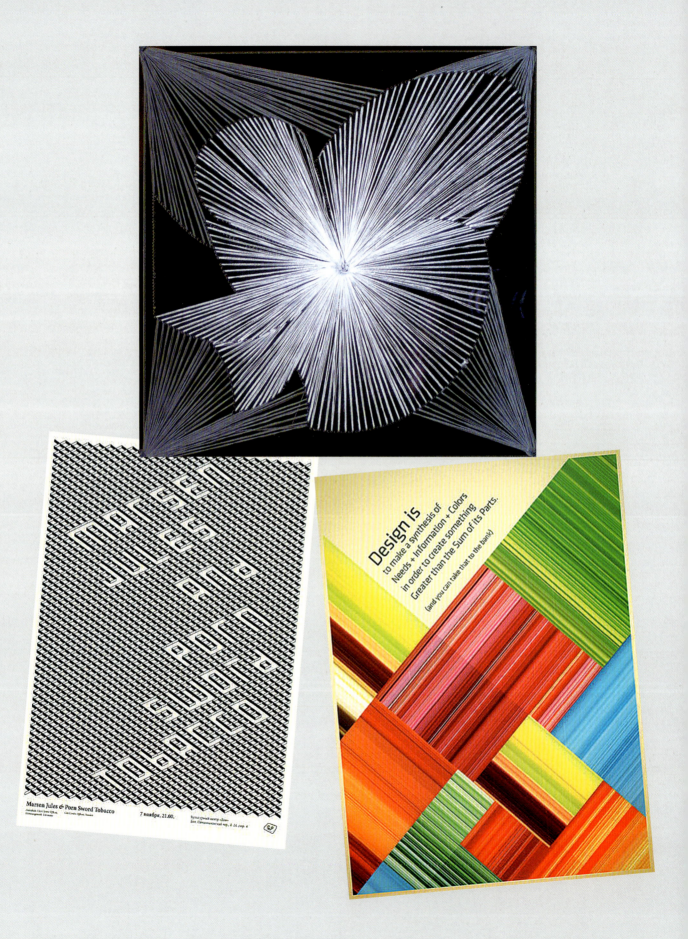

参考文献

[1] 王力强，文红．平面．色彩构成．重庆大学出版社．2002．

[2] 辛华泉．形态构成学．杭州：中国美术学院出版社．1999．

[3] 南云治嘉．视觉表现．北京：中国青年出版社．2004．

[4] 蒂莫西·萨马拉．设计元素：平面设计样式．齐际，何清新译者．南宁：广西美术出版社．2008．

[5] 佐佐木刚士．版式设计原理．北京：中国青年出版社．2007．

[6] 威廉·瑞恩，西奥多·柯诺瓦．美国视觉传达完全教程．忻雁译者．上海：上海人民美术出版社．2008．

[7] 原研哉．设计中的设计．朱锷译者．济南：山东人民出版社．2006．

[8] 王强，朱黎明．形式设计：平面色彩设计基础．北京：中国建筑工业出版社．2005．

[9] 赫尔佐格，克里普纳．立面构造手册．大连：大连理工大学出版社．2006．

[10] 叶武，杨君宇．设计三维形态．北京：北京理工大学出版社．2008．

[11] 原口秀昭（日），徐苏宁，吕飞．路易斯·I·康的空间构成．北京：中国建筑工业出版社．2007．

[12] 赫次伯格．建筑学教程（设计原理）．仲德崑译．天津：天津大学出版社．2008．

[13] 凯文·林奇．城市意象．方益萍等译．北方：华夏出版社．2001．